OXFOR

崑劇業敘記

——一部經典的重塑

雷競璇、陳春苗編

牛津大學出版社隸屬牛津大學，以環球出版為志業，
弘揚大學卓於研究、博於學術、篤於教育的優良傳統
Oxford 為牛津大學出版社於英國及特定國家的註冊商標

牛津大學出版社（中國）有限公司出版
香港九龍灣宏遠街 1 號一號九龍 39 樓

崑劇紫釵記 —— 一部經典的重塑

雷競璇、陳春苗 編

第一版 2023

ISBN: 978-988-8837-04-5

1 3 5 7 9 10 8 6 4 2

封面書名題字：古兆申

崑劇《紫釵記》的首演由康樂及文化事務署主辦

鳴謝 資助

香港藝術發展局全力支持藝術表達自由，
本計劃內容並不反映本局意見。

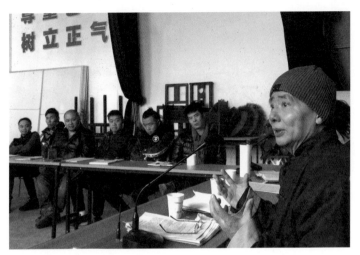

古兆申解説整編《紫釵記》理念

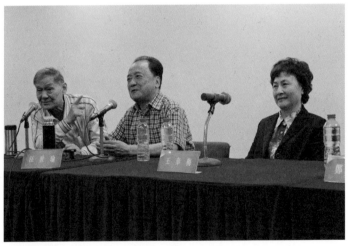

演出前講座：沈斌（左）、汪世瑜（中）、王奉梅（右）

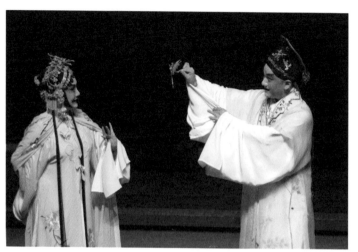

〈墮釵燈影〉：霍小玉（左，邢金沙），李益（右，溫宇航）

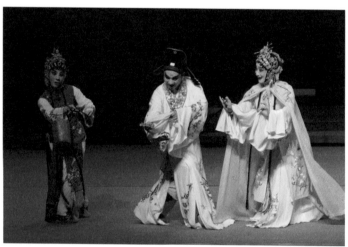

〈墮釵燈影〉：（左起）浣紗（白雲），李益（曾杰），霍小玉（胡娉）

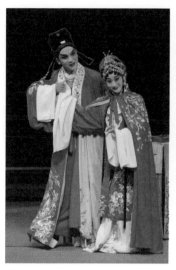

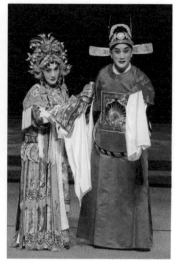

〈試喜盟詩〉：
李益（左，曾杰），
霍小玉（右，胡娉）

〈折柳陽關〉：
霍小玉（左，邢金沙），
李益（右，温宇航）

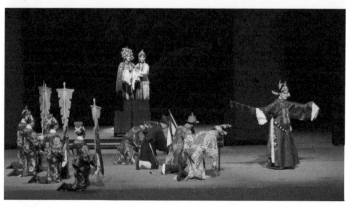

〈折柳陽關〉：（中立）霍小玉、浣紗（邢金沙、白雲），（右）李益（温宇航）

〈權嗔計貶〉：盧太尉（張世錚）　　〈哭收燕釵〉：鮑三娘（湯建華）

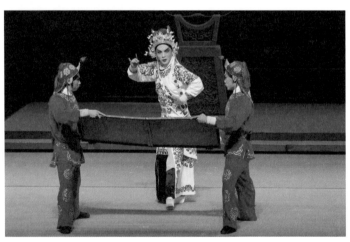

〈吹台題詩〉：李益（曾杰）

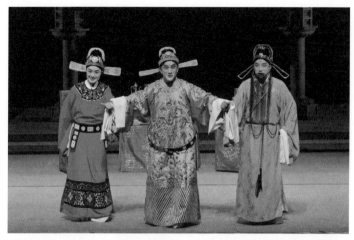

〈花前遇舊〉：(左起) 韋夏卿 (毛文霞)，李益 (溫宇航)，崔允明 (鮑晨)

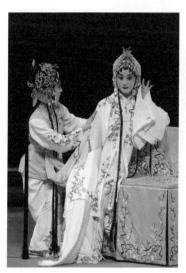

〈釵圓宣恩〉：
浣紗 (左，白雲)，霍小玉 (右，胡娉)

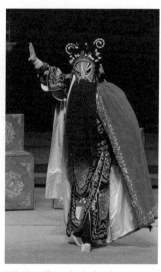

〈花前遇舊〉：劉公濟 (胡立楠)

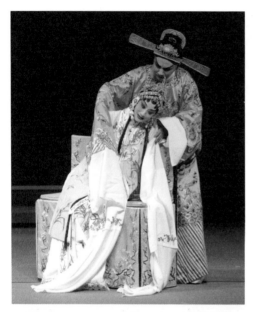

〈釵圓宣恩〉：
霍小玉（左，胡娉），
李益（右，曾杰）

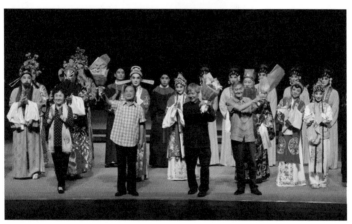

演出謝幕：（前排左起）王奉梅、汪世瑜、古兆申、沈斌

目錄

編者話

王奉梅　困難面前煉真金——排演《紫釵記》的挑戰　　86

邢金沙訪談　　91

溫宇航訪談　　104

胡娉訪談　　113

曾杰訪談　　124

劇本

曲譜

編者話

由香港康樂及文化事務署主辦的「中國戲曲節」，始於二〇一〇年，一年一度。這文化演藝活動到了二〇一六年時，遇上一個特別的時刻，因為這一年是湯顯祖逝世四百週年，值得紀念。為此，戲曲節邀請了浙江崑劇團和上海崑劇團前來香港演出。在這兩個劇團敷演的劇目中，浙崑的《紫釵記》又有特殊的意義。

對於戲曲愛好者來說，湯顯祖的《紫釵記》近乎耳熟能詳，各地方的戲曲都有搬演或改編，粵劇版本的《紫釵記》在香港尤其膾炙人口。可惜在作為諸劇淵源的崑劇，《紫釵記》至今還保留在舞台上的，卻只有〈折柳〉和〈陽關〉這兩齣。在紀念湯顯祖的演出節目中，能將《紫釵記》全劇再現，自然是意義深長的嘗試。當然，這裏說的「全劇再現」，也要放在現今的實際情況來考慮，湯顯祖原劇本共五十三齣，沒可能也沒必要全部敷演，得結合現代舞台的條件和觀眾的習慣，抽取精華，進行改編。只是這改編能夠做到入乎其內、出乎其外，在一個晚上的演出將全劇呈現，絲毫不容易。

有了演出《紫釵記》全劇的構思後，二〇一六年的戲曲節又別出心裁，作了獨特的安排。演出《紫》劇的任務整體由浙江崑劇團承擔，但劇本改編由香港的古兆申負責，劇中一生一旦兩個

主角，在兩晚的演出中安排了不同的組合，首晚（六月十七日）為溫宇航（生）和邢金沙（旦），次晚（六月十八日）為曾杰（生）和胡娉（旦）。曾、胡這一對是浙崑培養的年青藝人，現在已步入成熟階段，溫、邢兩位則是舞台經驗豐富的演員，其中溫宇航出身自北方崑曲劇院，現居台灣，是國光劇團的成員，邢金沙則出身自浙江崑劇團，現居香港，在香港演藝學院教授戲曲。這樣的安排，令到內地、台灣、香港的藝人都得以參與其中，有一種大團圓的感覺，也令觀眾得以觀賞新舊兩輩藝人的演出風貌，甚為難得。

不過，構思別出心裁，意味在執行上也就相對複雜和困難一些。本書收入劉國輝的文章，他參與了《紫釵記》的籌備和聯絡工作，道出了有關人員在過程中的諸般努力。

編集本書，目的是為這次別具意義的演出留個比較完整的紀錄，書中各篇文章，來源頗不相同。沈斌、汪世瑜、王奉梅三位分別擔任《紫》劇的導演和藝術指導，他們隨浙江崑劇團來港，在演出前應主辦機構之邀出席座談會並講話，他們的發言經整理後收入本書。溫宇航、邢金沙這「一生一旦」是分別應編者之邀作訪談，之後根據錄音整理成為書中的文章。胡娉、曾杰的兩篇是他倆首先起草，再經電話訪談補充，來回多次斟酌而成的。餘下古兆申、周雪華、劉國輝和編者之一陳春苗的文章，是因應本書的編集和出版而撰寫的。古兆申在本書的其中一篇文章題為〈曲是戲曲的靈魂〉，這其實也是今次改編《紫釵記》中的工作重點之一，需要將湯顯祖劇本中只有文

xiv

本的曲牌迻譯為能夠實際演唱的曲譜,這任務主要由周雪華承擔,她在本書的文章說出了當中反覆揣摩、推敲的過程。在這一批新整理出來的曲子中,我們挑選了最為滿意的六首,請張麗真以工尺譜抄寫,收入書內,既令版面更為雅觀漂亮,也可用作崑曲曲友們的參考,好便這些曲子能傳唱下去。此外,也收入改編後的《紫釵記》劇本,以及六月十七日即首晚演出的完整錄像,如此,與本劇和此次演出有關的各個方面,基本上都涵蓋了。

對於《紫》劇的演出,我們沒有作甚麼評論,這是應該留給讀者的任務。在這方面,我們只希望提供兩點意見。其一,源遠流長的戲曲延續到如今,面對的困難是演出的機會少了,舊日的「戲寶」經千錘百煉,在舞台上得以不斷琢磨,現在新搬演的劇目,欠缺這樣的條件,無法一點一滴地逐步提高。以全劇面貌呈現的《紫釵記》,首次亮相,有缺陷或未如人意之處,也是無可奈何也無可避免的事。其二,此次演出雖然提供了內地、台灣、香港三地崑劇藝人合作的難得機會,但畢竟還是地域相隔,排練受到限制,對演出也就有所影響。讀者觀看本書收錄的演出錄影後,如果感到此劇還有欠圓熟,這兩點恐怕是原因。

本書得以付梓,實賴多位友人的協助,包括錄影和拍攝的陳榮照、李逸鋒,整理座談、訪談記錄的李津蕙和周江月,以及抄錄曲譜的張麗真,我們謹此致以衷心感謝。

不足之處,敬希指正。

雷競璇　陳春苗

後記

崑劇《紫釵記》二〇一六年在香港演出後，我們便開始籌備本書，其後因諸種原因，一再延誤，結果要到如今方能付梓，負責劇本改編的古兆申先生已於二〇二二年一月去世，導演沈斌先生也在同年二月仙逝，都未能看到本書的出版，誠為憾事，無可奈何。

本書封面「紫釵記」題字輯自古兆申先生生前書法習字，與「崑劇」二字非同時寫就，字形有異，勉強合之，但也有一番紀念用意。謹此說明。

編者誌

背景、改編與籌備

紫燕分飛情益深——《紫釵記》的改編

古兆申

小時看香港編劇唐滌生改編的粵劇《紫釵記》，哀怨纏綿，劇力萬鈞，十分感動。其後看崑劇演出，發現當今舞台傳承者，僅〈折柳〉、〈陽關〉二齣，曲文聲情並茂，表演細緻優雅，想像全劇展現，應甚動人，何以凋零如此？翻查文獻，明清間《紫釵》演出，並不多見，且絕大多數只記〈折柳〉、〈陽關〉二齣，全本幾闋如，祁彪佳《棲北冗言》記云：「予小憩山亭上，吳儀育⋯⋯郭太薇相繼至，觀《紫釵》劇，至夜分乃散。」半日完場，恐怕也不是全劇。」讀《紫釵》文本，覺其情節細膩，關目動人；唱《納書楹紫釵記全譜》諸曲，則文詞綺麗，聲腔委婉，繪景寫情，如在目前，何以登場者稀？

再翻文獻，原來明清文人對此劇頗多非議，或云詞不合律，或嫌用典過多，或貶關目少趣，不一而足。其中託名袁宏道「柳浪館」的作者所評最有代表性：「一部《紫釵》，都無關目，實實填詞，呆呆度曲，有何波瀾？有何趣味？臨川判《紫簫》云：『此案頭之書，非台上之曲。』余謂

《紫釵》猶然案頭之書也，可為台上之曲乎？」二「案頭之書」本是湯顯祖同鄉帥惟審對《紫簫》的評語（見《紫釵‧題記》），湯氏或默認之，故改《紫簫》為《紫釵》，希望得到不同的評價。「柳浪館」說《紫釵》亦是一案頭之書，實在武斷。

直到清末民初，這種偏見仍然不斷。如王季烈《螾廬曲談‧論作曲》即曰：「《玉茗四夢》，排場俱欠斟酌，《邯鄲》、《南柯》稍善，而《紫釵》排場最不妥洽。」三王氏取〈述嬌〉等十六齣略加刪改編入《集成曲譜》中，有改為台本供場上演出之意。四但看其所選齣目，並未能集中主題，突出題旨，故亦如其他明清改本一樣，未見有演出紀錄。

然而在我看來，《紫釵》之視《紫簫》可謂脫胎換骨，面目精神一新，不但足以登場，若演者得其人，必可感人肺腑。其他劇種如粵劇、京劇之改編，皆有可觀處，即資證明。崑曲乃文人之曲，《紫釵》不得文人青睞，家班演之且少，何況江湖戲園？此劇罕演會不會是文人相輕的結果？

〈折柳陽關〉一折登之劇場，其餘均無人唱演，蓋實不能演也。」三王季烈《螾廬曲談‧論作曲》即曰：「今日《紫釵》中只有

二　同上，頁七九一。
三　王季烈：《螾廬曲談》卷二《論作曲》，收入王季烈、劉富樑編訂：《集成曲譜》聲集卷一，上海：商務印書館，一九二五年，頁三十六。
四　王季烈、劉富樑編訂：《集成曲譜》聲集卷六。

從「紫簫」到「紫釵」

為甚麼說《紫簫》改成《紫釵》是面貌精神一變呢？從「紫簫」到「紫釵」，不是劇目名稱簡單的更換，作者已考慮到後一個藝術形象對戲劇主題可能涵蓋的象徵意義。在《紫簫》中，「紫簫」這個形象，只在〈拾簫〉、〈賜簫〉兩齣出現，作用只是一個道具，雖然這個道具引出了這兩場戲的情節發展，但對全劇主題並無象徵作用。本來「簫」在古典文學中也可以用來聯想愛情的，如蕭史、弄玉的典故。但湯顯祖寫《紫簫》時，無此心思，並沒有讓這個意象通過情節的安排，貫穿全劇。《紫釵》中的「紫釵」就不同了，這是一支紫玉雙燕釵，第三齣〈插釵新賞〉霍小玉唱【綿搭絮】，第四支云：「問雙飛，燕爾何時？」一開始就暗示了女主角對愛情和婚姻的期待。往後，這支紫玉燕釵的命運，就代表了霍小玉和李益二人愛情的起伏，釵在情在，釵失情亡。《墮釵燈影》一齣中，紫釵撮合了兩人的姻緣；〈緩婚收翠〉小玉差浣紗賣釵助崔允明打聽李益消息；盧太尉派人收買紫釵，預示李、霍婚姻出現波瀾；〈凍賣珠釵〉小玉差浣紗賣釵助崔允明打聽李益消息；〈玩釵疑歎〉李益對釵懷人，尋思二人感情實況與處境；〈劍合釵圓〉李益出示紫釵，二人盡釋前疑，遂得團圓。

《紫簫》中的「紫釵」，既體現了主題，又推進了情節，更展現了矛盾，使這個作品充滿戲劇

4

張力，又富文學意味，和《紫簫》中的「紫簫」不可同日而語。從「紫簫」到「紫釵」，劇目名稱雖是一字之換，卻牽涉全劇結構，費了作者不少心血。

戲劇的趣味：矛盾與張力

戲劇的吸引力來自矛盾衝突，觀眾被矛盾所產生的張力牽引着，想看看這矛盾如何解決，得到一個怎樣的結局。《紫簫》的失敗，原因在整個敍事過程並不突出矛盾；作為一篇散文紀事，雖不失情趣與詩意，若是面向觀眾，必須有現場效果的戲劇，否則就顯得過於平淡。

其實，唐人蔣防的傳奇《霍小玉傳》已為李、霍之愛的矛盾提供了現實因素。傳奇敍述小玉身許李益之夜，巫山雲雨，魚水交融，至中宵小玉忽潸然淚下，對李益說：「妾本倡家，自知非匹。今以色愛，托其仁賢。但慮一旦色衰，恩移情替，使女蘿無托，秋扇見捐，極歡之際，不覺悲至。」雖然李益已盟詩起誓，仍不能釋小玉之慮，矛盾繼續發展下去。李益鄭縣赴任宴別中，小玉又對李益講這段話：「以君才地名聲，人多景慕，願結婚媾，固亦眾矣……盟約之言，徒虛語耳……。」跟着認命地向李益表達自己卑微的心願：「妾年始十八，君纔二十有二，迨君壯室之

5

秋，猶有八歲，一生歡愛，願畢此期，然後鈔選高門，以諧秦晉，亦未為晚。妾便捨棄人事，剪髮披緇，夙昔之願，於此足矣。」李益雖力加勸慰，到後來面對現實，終負小玉，矛盾以無法和解的悲劇結束。小玉臨終忿責李益並起咒曰：「我為女子，薄命如斯；君是丈夫，負心若此。徵痛黃泉，皆君所致。李君李君，今當永訣。我死之後，必為厲鬼，使君妻妾，終日不安！」

湯顯祖改《紫簫》為《紫釵》，不但創造性地妙用了「紫釵」這個具有象徵意義的形象，還繼承了《霍傳》所突出的李、霍矛盾，不但形成矛盾的原因不同，而是花了一番心思和工夫的。結局一悲一喜，其感人則無異。湯顯祖的改編。但形成矛盾的原因不同，解決矛盾的方法於是有別；結局不同，必牽一髮而動全身也。另一方面，結局的改變，也反映了他與傳奇作者對人生體會的差別，是他有所創造的部分。故《紫釵》不但比《紫簫》大大提高了可看性，較之《霍傳》，也因另出新意而使情節更曲折豐富，更具戲劇效果。

《霍傳》中霍、李的矛盾，固然有心理因素，但矛盾的悲劇結局，主要是現實決定的。李益從嚴母之命，與世家大族成婚，棄小玉而不顧，有意迴避，這是屈於現實；小玉幾經打聽，終悉李益負盟，憂鬱成病，雖有黃衣客挾李益相見，知事無可回轉，乃毒咒李益而亡。隋唐建科舉制度，更具體落實漢代布衣可以致將相的平民參政理念，但南北朝遺留的世族政治仍有相當影響，「朝裏有人好做官」依舊是青雲直徑。李益之屈從也許有性格因素，更多是對現實的妥

6

協。唐人有北方少數民族血統，直率而功利，建功立業，不甘後人，雖有俠義，卻輕戀情。湯氏《紫簫》有花卿以愛妃換馬情節，與其說誇張，毋寧是寫實的，極生動地表現了唐代男子的性格。可見李益在這樣功利的社會風氣中，容易向現實低頭，也是頗自然的。另一方面，唐代女子，亦多北人剛烈之氣。小玉不為瓦全的性格，把霍、李之愛的矛盾引至極端，故不得不以悲劇而終。《霍傳》作者蔣防是唐人，以唐人觀唐人寫唐事，必與唐代讀者的人生觀相呼應，故從現實角度展示了矛盾，也是合情合理的。

從現實的矛盾到心理的矛盾

中國敘事文學的傳承正如中國文化其他環節一樣，往往採取一種「疊加、轉化」的方式，一方面增加其層次、厚度，另一方面提高其質量、品格，或反映不同的時代氣息與傳承者對人生特有的體悟。這種傳承方式，六朝文論家劉勰稱之為「通變」。所謂「通」，是對前人藝術與生命作充分了解之後，去蕪存菁，吸收為創作的養分；所謂「變」，則是就所處時代的變化，通過個人生

命的不同體驗，進行創造、發展。劉勰要求的「憑情以會通，負氣以適變」，[五]是一種打通生命血脈的傳承。

湯顯祖的《紫釵記》就是這樣一個優秀的傳承。作者對《霍傳》有很透徹的了解，吸收其最精彩的東西，但又按自己對人生不同的體會，改造了霍、李愛情矛盾的性質，也改造了結局。

明代文人，受宋明理學的影響，重視「心性」之學。宋明理學家推崇孟子，把孟子的「性善論」和「浩然之氣」的理念，與道、釋兩家的宇宙觀結合起來，打通人、天之道，形成一種人倫規律與自然規律同一的人性論或道德觀，強調「人欲、天理」之辨。湯顯祖思想上難免受這種時代顯學影響，他的老師羅汝芳就是一個理學家，屬於泰州學派。泰州學派具有平民思想，不但對社會政治有一種批判精神，對人生實踐亦有老百姓那樣實事求是的態度，並不認為人欲必然違背天理。湯顯祖接受這種觀點，[六]但他的人性論更接近荀子。他說：「性無善無惡，情有之。」[七]荀子認為「性」只是本能，堯舜、桀紂皆同；「情」則為後天習染所成，乃有善惡之別。荀子雖客觀地肯定本能這種生存欲望的合理性，卻並不主張加以擴大，他認為對這種人欲基點節制抑或縱容，是

五　范文瀾：《文心雕龍注》（下），北京：人民文學出版社，一九五八年，頁五二一。

六　參看侯外廬：《湯顯祖著作的人民性和思想性》，見徐朔方箋校：《湯顯祖集》第一冊，北京：中華書局，一九六二年，頁一。

七　湯顯祖：〈復甘義麓〉，見徐朔方箋校：《湯顯祖集》第二冊，北京：中華書局，一九六二年，頁一三六七。

決定人情善惡的關鍵，因為「性」可以「化」。故他主張通過學習導「性」於「善」。[八]

宋明理學宗孟子性善論，以為「善」本天賦，後為「人欲」所掩，故必滅「人欲」然後歸「天理」。這種說法，既難論證，也有違人性。湯顯祖捨孟而取荀，說明他有獨立的思考。他肯定「情」有可取處，而理未必能盡情。「理之所必無」有時反為「情之所必有」。這一點，與明代思想主流，甚或他過從甚密的師友都很不同。他奉為師輩的紫柏和尚也是一個理學家，觀點即完全相反：「大抵立言者根於理，不根於情……聖人知理之與情如此，故不以情通天下，而以理通之也。」又說：「夫近者性也，遠者情也，昧性而恣情，謂之輕道。」[九] 紫柏也是個性善論者，故以性為善，明性則得情，得理則可通天下。紫柏這裏只是一個自設前提的邏輯論辯，關鍵在「性善」這個前提是否符合人性的實際。看來這一前提並不能說服湯顯祖，故湯氏仍嚮往於「一往情深」，甘願為情作使，其戲曲之作，則「因情成夢，因夢成戲」。[一〇]

湯顯祖對「情」的了解是透徹的，因而也是寬容的。他的文學作品是一個「有情天下」：情不可得，乃以夢得之，因夢成戲，把欲望轉化、昇華為藝術。湯顯祖是第一個認識到夢的美學價值

八　參看《荀子》書〈儒效〉、〈榮辱〉、〈性惡〉、〈勸學〉諸篇。

九　參看紫柏和尚〈與湯義仍〉。

一〇　同注七。

而自覺地加以運用的作家，比西方現代派中的超現實主義要早好幾百年。他說：「夢中之事，何必非真。天下豈少夢中之人耶。……人世之事，非人世可盡。自非通人，恆以理相格耳。」[一] 夢所反映的是一種未得到滿足的欲望，這種欲望對個體來說應是真實的，不一定是負面的，也可能是一個正面的理想，把這樣的夢轉為藝術品，可鼓舞人心。正因為他對夢有如此看法，使他的戲曲作品帶有浪漫和超現實色彩。他的戲曲作品，總稱「玉茗堂四夢」其中三種，都有夢境呈現，或夢想成真，或因夢得悟。《紫釵》雖不託夢，小玉病危之際卻忽夢李郎歸來，醒後要整妝相見，李郎果已到門首。正是這樣的浪漫思維，使霍、李戀情的矛盾，從現實的性質深挖到心理的層面。；因心結之解，不走向對立而走向和諧。

在《霍傳》中，紫玉釵並沒有貫穿全劇的象徵意義，只是小玉為打聽李益消息而變賣的服玩中較值錢者。在《紫釵》中，「紫玉釵」改為「紫玉燕釵」，大大增加了文學的意蘊。湯顯祖利用「紫玉燕釵」這樣一個華麗、貴重而富文學內涵的形象，帶動着霍、李戀情矛盾從現實到心理的發展，貫穿全劇，處處暗示或點明題旨。這是湯顯祖的創造，發出了耀眼的光彩。

〈墮釵燈影〉齣目寫二人因墮釵、拾釵而相遇鍾情，在李益是無限慶幸，說：「何幸遇仙月

二　湯顯祖：〈牡丹亭題詞〉，見徐朔方箋校：《湯顯祖集》第二冊，頁一〇九三。

下，拾翠花前。梅者，媒也；燕者，于飛也。便當寶此飛瓊，用為媒采……」在小玉是既喜且

憂，唱說道：「花燈磨折，為書生言長意睞，秀才，咱釵值千金也。」目睹此段姻緣如此開始的崔

允明則說：「天街一夜笙歌咽，墮珥遺簪幽恨結。」「幽恨」就是內心深處的矛盾，這種心理的戲

劇由此展開。

李益赴考，小玉雖十分期待，卻也加重擔心。在〈花院盟香〉中，她向李益直率地表達了自

己的憂慮：「妾本輕微，自知非匹。今以色愛，託其人賢。但慮一旦色衰，恩移情替……秋扇見

捐。」幾乎全用《霍傳》的話，可見湯顯祖也體會到這種憂慮有現實基礎。但他在盟詩添上「生則

同衾，死則共穴」，則是對李益之愛，更有信心，故更強調其情詞懇切。李益狀元及第，又引起

小玉疑慮。〈榮歸燕喜〉開場唱道：「鵲語新晴，奈初分燕爾參差……春困也」，紅妝向晚，歸來莫

誤卿卿。」直至李益歸來說：「展漢宮帽壓花枝，映月殿釵橫梅影。」小玉心結才暫得抒解。

霍、李的心理矛盾本來自現實矛盾，故每當現實有所改變，這種矛盾便會再起波瀾或甚至加

深。小玉自被逐王府，隨母重歸樂籍，身世由郡主貶為娼優，自傷與自卑可知。故李益身份愈

提高，便愈增添小玉的恐懼。李益參軍玉門，雖是盧太尉公報私恨之謀，客觀上卻也是李益建功

立業之機。於是這種心理矛盾又大大推進一步，小玉謂李益曰：「離思縈懷，歸期未卜，官身轉

徙，或就佳姻，盟約之言，恐成虛語。」在戲中，霍、李皆不知太尉心計，而作者則故設此謀，

造成誤會，以加深二人的心理矛盾。難得的是，太尉之謀，亦在情理現實之中，並非只為劇場效果，這是湯顯祖才華洋溢處。有了此局，便加深了兩人矛盾的曲折，也豐富了戲劇的情節，使其大有可觀。〈折柳陽關〉中小玉的叮嚀，便因此局，做了最壞打算——只求八年盡歡之期，然後捨棄人事。〈計局收才〉，盧太尉為鞏固權力，欲招李益為婿，以作羽翼，由貶李而收李；知李有妻，則誣小玉已另嫁夫，以強成其事。如此霍、李二人誤會步步加深而矛盾日益擴大，戲劇的張力也愈拉愈緊。

矛盾的爆發點在崔允明報訊，謂韋夏卿為媒，李益入贅盧府。紫玉燕釵又起了點題作用，小玉慎而賣釵以求真相，不料釵竟落入太尉手中，乃設誣霍之計。李雖半信半疑，仍憐小玉處境，紫玉燕釵卻在此處推波助瀾，盧太尉勸李益以此釵改聘其女。李益收釵而未允婚，尚有所待。紫玉燕釵仍牽引著觀眾的心情。

在崔、韋和黃衣客的協助下，霍、李終得一見，互訴衷情，冰釋前嫌，紫玉燕釵物歸原主，矛盾不各走兩極而歸於和合。這反映了明人與唐人不同的人生觀，也因歷史的累積與不同的人生體會，使霍、李的愛情故事，更豐富曲折，更引人入勝。

改編的觀點

改編《紫釵記》劇本，我的主要考慮有兩點：其一，《紫釵》原非案頭之書；其二，縮長為短要保存含金量；其三，人物性格與戲劇邏輯。現分別說明如次。

《紫釵》原非案頭之書。明清傳奇劇本，因文人好逞才華，每多案頭之作，湯顯祖亦不例外，故其《紫釵》遭非議。《紫釵》之作，有意向場上之曲靠攏，減人物，省頭緒，顯主腦，刪枝節。果然題旨鮮明，戲劇性突出，完全具備登場條件，他的同代文人將之與《紫簫》混為一談，實有失公允。但明清傳奇劇體制，往往在五十齣以上，從演出情況看來，即在崑劇的全盛期，亦嫌過長。所以經驗豐富的場上劇作家李漁建議改編成「十折一本或十二折一本之新劇」[二]。面對現代觀眾和劇場，李漁的建議無疑更符合實際。此外，李漁對縮長為短的另一觀點也很有道理：「將古書舊戲，用長房妙手，縮而成之，但能沙汰得宜，一可當百……識者重其簡貴，未必不棄長取短」[三]。改編者若有東漢費長房縮短妙術，也許更能得其精華。

二 見《閒情偶寄》卷四〈演習部·變調第二〉「縮長為短」。李漁著，陳多注釋：《李笠翁曲話》，長沙：湖南人民出版社，一九八一年，頁一一四。

三 同上。

縮長為短要保存含金量。在這方面，改編者的才能十分重要。臧晉叔的《紫釵》縮本，劉世珩就認為「改刪泰半，往往點金成鐵」[一四]。高明的改編，要求點鐵成金，或至少保存原作的含金量，這一點實在很不容易。李漁傳授的方法也有參考意義：「仍其體質，變其丰姿」。他說得非常具體：「體質維何？曲文與大段關目是已；丰姿維何？科諢與細微說白是已。」[一五]「大段關目」指主要情節的安排，是作品的骨架，曲文則為其肌理。李漁認為那是原作者的心血，應該盡量保存。科諢和細微說白則可以改動。插科打諢在戲曲中，除娛樂之外，也起評品戲中人事的作用；蓋言為心聲，反映了戲曲人物的思想感情。這兩個部分，是最具現場效果的，李漁認為應針對時代世情的變化，加以調整，以出新意。世道遷移，人心既常變又常不變，戲劇要表現人之常情，也要反映人心的變化。改編者要珍惜原作者這兩方面的成就，也要融入自己的了解與體會。明乎此，則關目、曲白、科諢之去留更改，自得其道；加長縮短，排列組合，亦自得其法矣。

從以上的兩個觀點出發，我把《紫釵》五十三齣，縮為十場；以紫釵意象標目各齣為主軸，與題旨相關的重要齣目結合，相信已保存了作者精心構思的「大段關目」。至於曲文，《紫釵》仍

一四　劉世珩：〈玉茗堂紫釵記跋〉，參看毛效同編：《湯顯祖研究資料彙編》下冊，頁八○三。

一五　見《閒情偶寄》卷四〈演習部·變調第二〉「變舊成新」。李漁著，陳多注釋：《李笠翁曲話》，頁一一五。

14

有貪寫逞才之病。吳梅說：「填詞者，當知優伶之勞逸」，《紫釵》一些齣目，如〈墮釵燈影〉曲多至十七首，若全取之，嗓子必受不了，如何再唱下去？何況曲目過多，不但唱者疲勞，聽者亦會生倦，效果不佳，反失精彩。當代一些改編，把曲文盡刪，少唱多白，不免變成了「話劇加唱」，戲曲掉了唱也就刪了表演。但戲曲的唱非常重要，像崑曲這樣的劇種，有載歌載舞的特點，刪特點盡失，變得無足觀。此改編本各場，保留曲子由一至十支不等；主要齣目，多在五、六支以上，生旦主唱，其他行當亦分唱。如此則體質之骨骼、肌理，可望兩存。曲譜絕大部分採《納書楹曲譜》，用周雪華老師翻譯及潤腔的簡譜，全面保存湯顯祖的曲文，僅〈吹台題詩〉一場用了王季烈《集成曲譜》《紫釵記·邊愁》一折【一江風】的改詞。全劇所用曲文，則挑最能呈現題旨和表情達意且典雅故較少者，令觀眾易於了解而生共鳴者。

至於人物性格與戲劇邏輯，我不但認同湯顯祖對人性的看法，認同他對人情的寬容，更欣賞他「因情成夢，因夢成戲」的觀點，即正面的欲望一時不能達到，昇華為藝術，化為理想，則夢中之事未必非真。例如「嫦娥奔月」本一中國神話，終在二十世紀實現；中國小說中的「順風耳、千里眼」，不已在資訊科技中運作了麼？可見夢想不一定就是妄想，往往可以成真。《紫釵》雖亦有夢，卻實現於現實中。這是與湯氏另外「三夢」構思大不同處，亦其彌足珍貴處。但這個「非夢之夢」仍可做得更可信，更有說服力。

湯顯祖〈題詞〉曰：「霍小玉能作有情癡，黃衣客能作無名豪，餘人微各有致。第如李生者，何足道哉！」這是他對自己所創造或改造的人物的評價。我並不完全同意他的看法。我認為：黃衣客有可議處，而盧太尉一角，更是他精彩的創造！

湯顯祖對人物的改造或創造，最值得欣賞的，就是把所有人物都納入霍、李之戀的矛盾中，或激化對立，或促進和諧，均發揮各自不同的作用，連小角色也不例外。黃衣客一角在《霍傳》中，偶於崇敬寺聽得李益與友人論小玉事，激於義憤，挾李益回家見小玉最後一面，然未能解決霍、李矛盾，此一人物的作用，僅在推動情節而已。經湯氏改造的黃衣客，已變成起關鍵作用的大角色，在《紫釵》以下各折連番出現：〈墮釵燈影〉、〈回求僕馬〉（暗出）、〈醉俠閒評〉、〈花前遇俠〉及〈節鎮宣恩〉（暗出），不但為李、霍姻緣解決小問題（僕馬臨門的氣派），還為他們清除了政治誣陷、盧府入贅的大障礙。這無疑大大豐富了人物的內涵，值得稱賞。

問題出在湯顯祖太偏愛《霍傳》「無名豪」這個形象。唐人多俠氣，路見不平拔刀相助，揚長而去，不求回報的俠客所在多有。《霍傳》點綴這樣一俠客於其中，反映時代風氣，增加色彩，十分自然合適，效果鮮明。但經《紫釵》改造過的黃衣客，對李益多次相助，還為他解決牽涉權貴政治的複雜問題，若是素不相識，毫無關係，這就未免不合人情，過於特殊。且就情節安排而言，和二人相關的接觸，都在偶然情況下，作者或以此營造黃衣客神出鬼沒的豪俠形象，奇則奇

矣，卻難以取信。即有少數觀眾信之，也會有更多觀眾懷疑；不過，若然沒有這許多偶然，後面的戲怎樣演下去？《霍傳》中的黃衣客可以「無名」出之，因為那只是裝點的虛筆；《紫釵》的黃衣客發揮這麼大的作用，已是實寫，突出其「無名」，反使看戲者生疑，情節過多偶然，又大大削減了說服力。

戲劇雖屬虛構，卻必在情理之中，方能動人。戲劇有自己的邏輯，戲中人有按人生世事運作自然形成的關係。那是一種具有現實基礎的必然性。我嘗試在這種必然性中重塑黃衣客。《紫釵》中在政治上與李益關係最深的是劉公濟，除有同僚之誼外，更因此捲入一場政治、權力鬥爭，讓劉來為李解決盧府帶有政治因素的婚姻問題，無疑是順理成章的。我把劉公濟、黃衣客合為一人。用前者的身份，讓這個人物為李益所做種種具有必然的前因後果，而非由於偶然的行俠仗義；用後者的行動、作風，保留其俠客的形象，依然發揮原有的色彩與趣味。以盧、劉的政治鬥爭牽入了李益的婚姻，借《紫簫》花卿以妃換馬故事連繫劉與鮑四娘的關係等等，通過關目的輕微調動和小量唸白的修改與補充，我希望能做到李漁所謂「仍其體質，變其丰姿」的要求。

雖然湯顯祖對《紫釵》中的李益不怎麼看好，我卻認為他對李益的改造是成功的。《霍傳》中的李益，有才無能，忘情負義；小玉情痴執着，愛恨分明，各走極端，結果以悲劇收場。湯氏因對人性體會不同，要化悲為喜，李益性格的改造是很關鍵的。《紫釵》中小玉情痴與《霍傳》無

別，若李益性格亦依舊，矛盾便無法化解，團圓之局難成。《紫釵》中李益性格正好走向《霍傳》中的反面：有才而多能，情深而義厚。狀元及第，不赴盧府拜謁，不媚權貴；參軍玉門，平亂立功，有才亦有能；盧府招贅，不為所動，有情有義；誤中太尉誣霍另嫁之計，卻仍說：「她縱然忘俺，依舊俺憐她。」更可謂情深一往了。在此，李益性格、言行，完全配合湯氏重新設計的戲劇佈局與邏輯，落入情理之中，毫不牽強地完成了要改變的題旨。《紫釵》不但改變了《霍傳》李益的性格，也增加了人物的厚度與深度。

《紫釵》的霍小玉，基本繼承《霍傳》的原型，許多唸白都直接取用。但湯顯祖還是做了一些重要的修改和補充，包括小玉情痴如故，卻有了寬容，對李益的懷疑，並沒有走到絕望的境地。李益參軍三年，一字未歸，小玉見到邊塞回來的人，最先想到的是「寒衣未寄」，而不是怪責理怨。收到李的屏風題詩，則說：「三年一字三千里，非同容易。」何其體諒！聞李吹台賦詩有「不上望京樓」句，不說他無情，卻希望他「千尋落葉離不的花根裹。」何其溫厚！在〈凍賣珠釵〉叫浣紗賣釵之後，仍有這樣的期待：「倘那人到來，又百萬與差排，贖取你歸來戴。」這些修改補充，都對後面團圓之局起了水到渠成的鋪墊作用，十分重要。

《霍傳》原無盧太尉這個人物，李益背信棄義連姻盧府，全由母親壓力與自身軟弱。湯顯祖加添了此角，為霍、李矛盾的負面力量賦予厚重的現實基礎，也豐富了戲劇情節，增加了敍事抒

情的深度與層次，此點前面已論及。這裏要補充的是，湯顯祖對這類權臣的觀察很深刻：口蜜腹劍，笑裏藏刀，為謀權力，不擇手段。盧太尉對李益所作種種，從參軍玉門、移參孟門、計哨訛傳，到誣霍招贅等，都反映上述權臣性格，可謂入木三分。盧太尉這個角色的創造，是飽滿而成功的，發揮了很大的作用。

基於以上觀點，我對《紫釵》五大人物，除了將劉公濟與黃衣客合為一人有較大改動外，其餘三人，均盡量保存《紫釵》原貌，只在背景及現實層面敍述方面加強，使其更有說服力而已。因此我的改編，主要還是整理，目的是要在舞台上盡量重現《紫釵》原有的精彩。當然，台本只提供一種虛擬的可能性。真正落實，還要靠導演、演員和其他參與二度創作的藝術家們。

曲是戲曲的靈魂：參與崑曲《紫釵記》「二度創作」的感想

古兆申

一個戲劇作品，從文本到舞台，要經過「二度創作」，即是把想像的文字作品實體化為聲情並茂的舞台演出，以期達視聽之娛。曲是詩的一體，戲曲是詩化的戲劇。所謂「在心為志，發言為詩；情動於中，而形於言，言之不足，故嗟歎之；嗟歎之不足，故永歌之；永歌之不足，不知手之舞之，足之蹈之也。」《毛傳‧詩大序》這段話正好說明戲曲從文本到「二度創作」的過程，也就是曲通過音樂化和舞蹈化的延伸、放大，以歌舞敷敍故事、塑造人物，把文本的「文」（曲、白）轉為演員的「唱、唸、做、舞」和「手、眼、身、步」。作為文本主體的曲，是塑造人物、呈現戲劇主題與矛盾衝突的依據，也是啟發歌、舞兩種藝術手段運用的靈感泉源。一個戲曲作品在舞台能否成功，能否得到觀眾的欣賞，在「二度創作」中對曲的處理是否恰當，起着決定性作用。在這方面，崑曲「二度創作」面對的問題尤為突出，許多作品在舞台上所以失敗，多因對曲的處理不當。

崑曲屬於南戲曲牌體劇種，南戲最早的文本稱為「戲文」，原來就是為演出而寫的「台本」，有許多為演出而預設的規格，撰寫者又往往是戲行「書會」中的「才人」，故戲文一旦完成，不用改編，即可登場。明清以後，由於文人對崑腔情有獨鍾，有大量戲行外的文人參與劇本撰寫，

20

「戲文」遂變為一種「文體」，成了文人言志、抒情的「代言」媒介。於是就出現了不合舞台規格、只合閱讀的「案頭之書」。這類「案頭之書」要變為「場上之曲」，就必須經過行家的改編，這樣又出現了和原作有所區別的「台本」。「案頭之書」多以文學作品的形式印刻發行，「場上之曲」則多在戲行內傳抄，且因改編者的不同而有不同版本。這些不同的改編本，有成功，也有失敗。例如喜歡批評湯顯祖作品「不合律」的沈璟，曾把《牡丹亭》改為《同夢記》串演，結果不獲好評，並未刻印存世。《紫釵記》也有臧懋循（晉叔）的改本刻印，但劉世珩評之為「改削泰半，往往點金成鐵」。沈、臧且為行家，猶失敗如此，況非行家者。改本所以失敗，有種種原因，其中最常見的是因應曲律而改曲詞，而改詞者才華又不及原作者，以致有損原文意趣。葉堂（懷庭）對湯顯祖「四夢」曲律的改訂則非常成功，有《納書楹四夢全譜》傳唱至今。吳梅以《紫釵記》為例，道出其中底蘊：「以晉叔所改，就音律以定文；懷庭製譜，則就文以定律。」湯氏才華蓋世，其文詞之美，他人難以企及，故改詞者難得好評。自葉堂的「四夢」改譜出，湯詞如虎添翼，《牡丹》歷演不衰，其餘「三夢」亦在清曲界傳唱至今，世稱葉氏為「四夢功臣」，誠乃的論。不過，葉堂理會的只是清曲，並不考慮場上演出的其他問題。

明清傳奇劇本，篇幅每在五十齣以上，即使在崑曲的全盛期，也不能完全按原著整本搬演，改編幾乎是必要過程，所謂「案頭」、「場上」之別仍是主要考慮。明末清初曲界的大行家李漁即

崑劇紫釵記

21

提出「縮長為短」的策略，認為如「沙汰得宜，一可當百」、「寸金丈鐵，貴賤攸分」。但關鍵在於必須改得其法、改得其人。李漁的修改原則是「仍其體質，變其丰姿」。「體質」具體所指，是「曲文與大段關目」。可見「曲」是作品體質很重要的部分，情節關目，主要靠曲來呈現，故此應盡量保留，即使刪節，也不可輕易改動，要考慮周全，否則就會像臧懋循的《紫釵記》改本，「點金成鐵」。

這樣，要把「案頭之書」變為「場上之曲」，改本花的功夫主要應在以下幾項：減人物、省頭緒，一也；刪枝節、顯主腦，二也；密針線、審虛實，三也；順詞章、訂曲律，四也。在剪裁合併的過程中，即使減去一些人物，略去若干情節，留下部分的曲牌唱段，一般也還不一定就可用，仍得挑選或有所改造。就曲牌唱段而言，考慮就不單是曲文是否合律、是否便於演唱，更重要的是刪掉甚麼曲和保留甚麼曲，甚至補充甚麼曲、改造甚麼曲的問題。因為「戲」是靠「曲」來呈現的，上述數項功夫做得好不好，要看對曲的刪、留、補、改是否得當。這都如李漁所說，要得其法、得其人。這個「人」，在我看來，不只是執筆的台本改編者，還應加入導演、演員、編曲、樂隊等創編人員。

二度創作，是集體創作，是主觀虛擬的文字演化成客觀表演的過程。對戲曲來說，就是如何化曲白為歌舞的過程。在此過程中，必由編劇思其文學要求，導演觀其全局佈置，演員捏其身段

細節，編曲理其唱腔配樂，樂隊控其板眼節奏，一一檢驗台本所提供情節、曲白的登場效果，然後考慮曲白的刪、留、補、改。

台本的執筆者是第一個參與二度創作的人，他先憑自己對原著和戲曲舞台的了解，對文本加以剪裁、濃縮或補充。但這依然是一個由文字構成的虛擬本，呈現在舞台上的效果如何還得看改編者如何與整個劇組互動。對戲曲來說，曲白的增刪取捨是有決定性影響的。其中曲文的取捨，尤為重要，理由有如下數端。

其一，戲曲的敘事、抒情，人物的性格，都是由曲文來呈現的，其取捨得當與否，必然影響戲劇的骨骼肌理、精神面貌。

其二，戲曲表演以載歌載舞為特點，而「舞」與「做」必以「唱」為依歸，曲文的取捨，要考慮唱與做、舞的關係；刪掉了曲文，就是刪掉了做、舞，減弱了戲曲的審美特色，這是要特別注意的。

其三，戲曲的整體節奏，決定於曲唱的徐疾；曲牌與曲牌在節奏上的配搭，板式運用與敘事、抒情之間的互動因而也成為曲文取捨的考慮。

其四，場上演出時間，要考慮演員的勞逸，觀眾欣賞的耐性。這亦會影響到曲文的取捨，其中分寸，若拿捏不得法，就會大大影響藝術效果。

以上四點，必須在投入排演過程中加以斟酌。其中第一點要與導演作深入討論、商議，取得共識；第二點要與演員商量，使其對曲文有準確深入的理解；第三點則編、導、演均需與編曲者充分溝通，以營造每一場的音樂氣氛和全劇整體節奏；對第四點亦要特別小心，應以藝術質量為前提，不應硬以演出時間決定一切。

下面我就此次參與浙江崑劇團製作《紫釵記》的經驗談談自己的體會。

作為這次演出的台本執筆者，我抓住原著一個貫穿全劇的文學意象「紫玉燕釵」，將燕釵標目的戲齣集中為主軸，令之與其他相關齣目結合，使主題突顯、人物性格與情節發展緊密相連。此釵在唐人小說《霍小玉傳》中只是一「紫玉釵」，在《紫釵記》中則變為「紫玉燕釵」，一字之差，其文學意涵大為不同，這是湯顯祖精彩的創造。「燕燕于飛」、「勞燕分飛」，將之用以象徵霍、李愛情的幸福與波折，何其恰當、豐滿！而齣目中的〈墮釵〉、〈賣釵〉、〈收釵〉、〈釵圓〉等對主題的呼應與集中，又何其自然、生動！我這樣的改編方向，得到導演、藝術指導和演員們的肯定。

經初步討論，將原著五十三齣壓縮為十場的台本，這就定下了基本框架。這十個齣目為：一、〈墮釵燈影〉，二、〈權嗔計貶〉，三、〈試喜盟詩〉，四、〈折柳陽關〉，五、〈吹台題詩〉，六、〈計局收才〉，七、〈展屏賣釵〉，八、〈哭收燕釵〉，九、〈花前遇舊〉，十、〈釵圓宣恩〉。再經討論，

又將二、三兩場秩序倒換，一則讓霍、李兩人從相識、相愛、綜合到離別之間有足夠醞釀，二則解決換裝需時的問題。

至於主要人物及行當，則安排如下：李益：巾生、小官生；霍小玉：閨門旦；盧太尉：白臉；劉公濟：紅臉；崔允明：末、老窮生；韋夏卿：巾生、小官生；浣紗：貼旦；鄭六娘：老旦；鮑四娘：正旦；堂候官（盧府）：末；堂候妻（即假扮的鮑三娘）：副；秋鴻：丑；王小哨：丑。

原著有「黃衣客」一角，形象突出，為多次義助李益的「無名豪」，後更為李解除盧太尉造成的婚姻障礙。此角亦見於《霍小玉傳》，頗有唐風，但只是個虛寫的點綴性人物，不擬在《紫釵記》起關鍵作用。而黃衣客為李益所做種種，過於浪漫，在現實上屬不可能，也破壞了《紫釵記》的寫實風格。從人情上、現實上考慮，會為李益做這些事的，只有劉公濟。我於是把劉、黃二角合而為一，這得到劇組同仁的肯定。另有盧太尉千金一角，台本原安排在第一場出現，經劇組討論，認為暗出即可，免增不必要的頭緒。

此外，為了壓縮劇情，幾場主戲都是由原著兩齣至三齣合併剪裁而成。這樣，便有許多曲白得刪去。但我還是按需要留下了較多曲牌，讓情節和人物盡可能豐滿些。另一方面，我也同意在排演過程中，可因場上效果而刪減或改造。其中曲文的處理要十分慎重，必須從前面提出的四方面加以考慮。

在排演過程中，演員將曲文化為「唱、做、舞」，逐漸發現一些具體問題，或是表演的，或是塑造和音樂結構等多個方面進行討論，取得共識然後加以處理。下面以〈展屏賣釵〉一場為例細說一下。

〈展屏賣釵〉由原著的〈淚展銀屏〉和〈凍賣珠釵〉兩齣合併剪裁而成，是一場重頭戲，為全劇邁向高潮的第一波，也是霍、李愛情危機的爆發點。李益出塞，三年一字未歸，霍小玉收到他的題詩畫屏，喜極而泣，對他的歸來，無限期待。〈淚展銀屏〉在原著中寫得非常飽滿，有曲九首，台本初取其六。原著還要相隔七齣才接到〈凍賣珠釵〉，台本則馬上併入，使李郎歸期與盧家婚訊形成一悲喜對照，從而產生戲劇性的衝擊。從崔允明報訊切入，前面原著一大段小玉請女道尼姑占卜問事的曲白全刪。後面仍有七首曲，其中五首是小玉唱的，情詞並茂，台本最初全保留下來，後來一算，小玉連前一齣獨唱曲竟有十二首之多，演員未免勞累，搞不好便沒氣力唱更重頭的第十場了。於是，刪曲是必不可免的了，我自己首先拿掉了〈展屏〉部分那首極動聽的【桂枝香】，此曲無非抒發小玉的愁怨，前面有一首散板的【菊花新】已夠，但台本這個部分要突出的還是喜悅與期待，不必過分渲染愁怨。至於後面展屏而唱的【金絡索】則拿掉了【前腔】，其實這一首曲意俱佳，原詞如下：

你道為甚呵，勾引的黃昏淚？向蓮葉寒塘秋照裏，偷把胭脂勻注喜。這其間芳心泣露許誰知？俺待寫半幅秋光還寄與。

後面的【尾聲】一起拿掉。【尾聲】拿掉是對的，因為後面要緊接崔允明報訊。

即使如此刪減，到了排演時，導演和演員還是認為唱段過多。於是，首先把塞外來人王小哨唱的【賺】改為唸白，崔允明唱的上場曲【亭前柳】拿掉，又把小玉唱的第一首【金絡索】減字抽板，後面的【寄生子】末二句也刪去。〈賣釵〉部分的唱段，原本由【羅江怨】【香羅帶】加【一江風】、【前腔】和【香柳娘】組成，曲意俱佳，音樂結構完整，節奏多變，把小玉憶釵的幽怨、賣釵的憤恨、贖釵的希望展現得淋漓盡致。但為使劇力更緊湊集中，我們還是作了減字抽板的處理。

曲文經討論取得共識後的處理，結果是好的，避免了主觀武斷，使舞台效果更佳。我的體會是：應由劇組不同分工的成員來共同把關。導演觀其全局，編劇看文學，演員看表演，編曲看音樂。

《紫釵記》台本就在排演過程和劇組的討論中七易其稿，最後才確定下來，我們處理的問題主要針對曲文的刪減、壓縮和音樂的改造。

下面要看的就是這十場連排下來，整體效果如何。到了這個階段，「曲唱」就起了一種「聯動作用」。

這裏說的「曲唱」，並不只是演員對唱工的講究，而是編、導、演、樂對曲唱能產生聯動效果的共識。曲唱的聯動性影響全局，敘事節奏、人物塑造、身段設計，以至劇力經營、演出風格，都由曲唱體現。在靜態的台本中，曲文是主體；在動態的舞台上，曲唱是關鍵。「曲唱」與「歌唱」有別，講究「依字行腔」，要按每字的四聲音勢的高低、長短、輕重、虛實所定的「腔格」來唱，形成剛柔相濟的「筋節」。這種筋節，也就是整個戲劇的筋節，牽動着節奏、氣氛與風格。筋節的形成，不能單靠演員，必須有編劇的構思、導演的掌控、演員的把握、樂隊的配合。

作為編劇，我對幾場主戲有下面的想法。第一、二場旖旎香豔之中，喜中帶憂，歡中帶愁。節奏是中板。第四場別情無極，悲從中來，各懷心事，對景魂銷。節奏是散、慢、中、快兼具。第五場立功慶賞，登台賦詩，前歡快，後悲涼。節奏是前快後慢。第七場是霍、李愛情矛盾第一個爆發點。小玉在悲與喜、希望與失望中，環回往復，節奏有中、慢、快、散的變化。第八場是霍、李愛情矛盾第二個爆發點。李益在悲痛中步步探求小玉的近況與處境，節奏由慢、中而趨快，有層次感。第九、十場，是霍、李矛盾心結的紓解，在懸疑、危機、怨憤、悲戚、憂慮中層層打開，團圓結局。小玉要唱出「春蠶欲死」的痴心，「寧為玉碎」的剛烈；李益則處處呼冤，道

28

明真相。節奏是一張一弛，最後歡快以結。

戲劇行進的節奏應與曲唱節奏相呼應，曲唱節奏以字、詞、意主導，是文學概念的節奏，唱者以情帶腔，樂隊以情帶板。樂隊一般只看譜而不讀字，編導應提醒強調樂師注意曲文詞意，配合演員。《紫釵記》劇組有意識地從這個方向努力了，成績如何，有待觀眾評論。

後記

《紫釵記》終於在舞台上與觀眾見面，反應熱烈，劇組同仁均感鼓舞。但大家都覺得仍有許多可提高的空間。從文學的角度來看，我有下面的意見。

（一）第五場的構思是慶功與邊愁對照，前歡快，後悲涼。現在整體節奏快速，身段設計過於花巧，使原來抒發邊愁的唱段，意境全失。對白位置的改動也不妥當，劉、李對大漠月色的問答，乃唱【一江風】的起興，現與贈感恩詩混在一起，就把從慶功到邊愁的鋪墊取消了。這一齣，原要呈現李益作為唐代著名詩人的才華和氣質，把他千古名句「不知何處吹蘆管，一夜征人盡望鄉」的詩意融入戲中。這次演出的排法，未達到這個效果。

（二）第九場劉公濟的造型原來構思是仍作「黃衣客」打扮，現在卻穿了改良靠，取締了「黃衣」形象。導演的意見是既把原著的劉、黃合為一人，便應突出劉公濟，不要再強調「黃衣」。但我的改編觀點是合二為一，而不是取消其一。即我要把黃衫客的俠義性格和俠客形象保留在劉公濟身上，因此我借用《紫簫記》人物花卿以妃換馬的故事來豐富劉的性格，並以此建立他跟鮑四娘的關係；而「黃衣」形象對劉公濟在權力和身份的提升和轉變，也增加了舞台效果。黃色在古代象徵皇權，身穿黃衣，腰佩上方寶劍，奉命查案，代朝廷執法——劉公濟第二次這樣出場，必令觀眾眼前一亮。我始終認為保留「黃衣客」形象是有利的。

（三）第六場盧太尉密謀招贅李益事可在第八場開始時交代，不必另開一場。

（四）鮑四娘在第一齣先出場，交代撮合李、霍姻緣，可使後面情節發展更順暢。

古譜曲韻　源遠流長——寫在港浙台三地合演崑劇《紫釵記》之後　周雪華

在二○一五年，香港大學中文系崑曲研究項目研究員、香港中華文化促進中心學術顧問古兆申先生就排演崑劇《紫釵記》採用我翻譯的簡譜一事徵求我意見，我欣然應允，並在翌年春天應古先生和浙崑之邀，參加《紫釵記》的主創工作。因為要搬演全劇，然而當今舞台上僅存〈折柳〉、〈陽關〉這兩齣折子戲，大量的唱腔都得重新找回來，而它們都在乾隆五十七年刊刻的葉堂《納書楹四夢全譜》當中。

這部《納書楹四夢全譜》刊行年代較早，葉堂又用了特殊的記譜法，即不記頭末眼，故此世人大都看不懂，因而令這部巨著三百多年來一直少受到注意，其內大量優秀的傳統曲牌音樂也一直鮮為人知。關於《納書楹曲譜》何以只點頭板和中眼，葉堂在他的《重訂北西廂譜序》中曾有談及，我在《北西廂》的譯譜序裏也將葉堂這番話作了白話語譯：

作曲雖只是雕蟲小技，但也包含着深刻的道理。樂曲的板數是固定的，眼數卻不是固定的。比如某曲某句按規定有幾板，這是規定的；至於有多少眼，則要看曲子的快慢側直，看唱腔的轉折。善於唱曲的自能心領神會，而沒有一定之規。若硬要注解，說某曲三眼一板，某曲一眼一板……這恐怕會把活的曲子唱成死的了。

這其實就是說不記頭末眼的記譜法，給了唱者一個自行體會和創造的空間。然而怎麼把這種記譜法落實到具體的演唱實踐？

在一九八八年，我的恩師、崑劇藝術大師周傳瑛召見了我，他口傳心授，告訴我解讀《納書楹曲譜》的祕訣。傳統的曲譜如《納書楹曲譜》只點有一板一眼，即四二拍，但在實際演唱時，經常需要把工尺放慢一倍，變成四四拍。而其中增加的兩拍，就得按照唱字的陰陽四聲，其該使用的腔格等規範，把譜子缺少的兩個弱拍補進去。

曲譜中要體現四聲腔格尤其重要，例如《紫釵記》第一場中霍小玉唱的【雁過江】「喜迴廊轉月陰相借，怕長廊燭光相射」一句，句中「月」與「燭」兩個入聲字要唱斷，我在曲譜上就會標出停頓符號，要求演員和樂隊都得唱斷、演奏停頓，這兩個「斷」沒處理出來，唱來就沒味道。還有些腔是曲譜未必標出來，但實際演唱時卻得要演員唱出來，如【雁過江】之後一句「怪檀郎轉眼偷瞥」，「眼」字要用上聲字常用的「罕腔」唱法，如此方能表現出小玉撒嬌的情態。這些要求並非走形式主義，只有做到了，方符合字音規範，也突顯曲文劇情在表演意義上的點題作用。

雖說有了周老師傳下的訣竅，但要完成古代曲譜的譯譜工作並不容易。我剛開始譯譜時便譯得很慢，一個字一個音的推敲，研究崑曲累積下來的經驗，才能做好這個工作。譯譜者得具備多年接觸、研究崑曲累積下來的經驗，深恐褻瀆崑曲的傳統。因為同樣一個曲牌是可以譯成四四拍或四二拍的，這在曲譜上是

看不出來的；而且同一個曲牌是可以在中間轉換板式，如從四四拍轉成四二拍的，這就使譯譜

增添了更大的難度。所以我需要大量查閱近代的工尺譜和曲牌音樂來比對，又得把唱詞文意弄清

楚，再根據人物行當的特性，加上自己反覆吟唱，才能做最終的決定。

在這麼一段深入且仔細的揣摩時期過後，我愈是覺得這種傳統記譜法高明之極。它既記錄了

古代音樂家對音樂獨到的詮釋和運用，又給後人留下再發揮創造的餘地。在一板一眼這兩拍中

間，譯者可以填上各種可能的音樂處理，所以我就可以憑着自己的理解與感悟，找出最好聽的處

理，把其中缺失的部分填進去。這就使得音樂可以好聽又不失原來的個性。

周老師一直關注着我對傳統曲譜的解讀學習，他臨終前還囑咐我，要我把《納書楹四夢全譜》

翻譯成簡譜出版，讓優秀的古典藝術重放光彩，永傳後世。經過二十年的譯譜工作，我把《納書

楹四夢全譜》翻譯成簡譜，並把「四夢」的賓白、角色行當、舞台調度與唱腔曲牌都整理於同一本

書：《納書楹曲譜·湯顯祖臨川四夢》，並於二〇〇八年出版。

而這次《紫釵記》的重排演出，除了一支曲子是古先生參用王季烈《集成曲譜》的改譜外，其

他曲牌唱腔都是古先生逐字逐句地從我的《納書楹紫釵記全譜》中選錄出來的。當然具體到一些

唱腔在舞台上的實際使用，也會進行刪節、抽板或重組，古先生與導演、演員們作的這些調整改

動也都是我同意的。古先生非常尊重傳統，他不僅親自研讀了這些傳統唱腔，還向學生們教唱這

些曲牌。在《紫釵記》的排練過程中，他言傳身教，親自幫演員們拍曲，為發揚和傳承崑曲做了大量工作，這種精神讓我感動，更值得我學習。

除了曲牌的唱腔，戲裏還有不少伴奏、過場及背景音樂需要我參與設計。如今戲曲作品的作曲，也得符合當代觀眾的口味與習慣。比如過去戲裏是沒有主題曲的，如今的作品則往往需要一個主題曲，讓觀眾留下更深刻的印象。但是我在設計這些音樂時，還是按照古先生的要求，按傳統路子來寫音樂，不歌劇化，不越劇化，以配合劇情氣氛為首要考慮，必須得讓觀眾感受到這就是崑曲。而安排配器時，也不用如今許多戲曲配樂老用的大提琴或其他低音彈撥樂器，以免干擾觀眾看戲。

此次《紫釵記》的主演者邢金沙、溫宇航、胡娉、曾杰等在排練時都非常投入，非常認真地和我一起探討研究這些古老的唱腔，他們出色的表演加上劇組工作人員的辛勤勞動，贏得了演出的成功和觀眾的讚賞。在此，我一併向《紫釵記》劇組全體成員表示深深的感謝。

《紫釵記》演出籌備點滴

劉國輝

崑劇《紫釵記》被選為二○一六年中國戲曲節的重點節目，演出之後獲得不錯的口碑。現在回顧當時的籌備過程，遇到的大大小小困難其實頗多，幸得有關的合作單位及熱愛崑劇的朋友支持，終於能夠順利地如期與觀眾見面。

二○一六年是崑劇《紫釵記》被選為二○一六年中國戲曲節的四百週年，非常值得舉辦紀念活動，而本港每年都由康文署舉辦中國戲曲節，於是香港中華文化促進中心向康文署提出在該年安排演出湯顯祖的《紫釵記》，隨後得到康文署積極的回應，我們提出的計劃，是由邢金沙、溫宇航兩位主演，以及由浙江崑劇團承擔演出的任務。經過磋商，最後決定將《紫釵記》安排為這一屆中國戲曲節的開幕演出節目。

《紫釵記》除了是崑劇的經典劇目，後來也成為廣東大戲裏常演的名劇，任白「仙鳳鳴」的演出更成為了香港老中青幾代觀眾的集體回憶。從推廣崑劇欣賞的角度來考慮，我們便希望通過這次演出，不但要滿足崑劇愛好者，也期望能吸引粵劇戲迷前來欣賞，培養更多的觀眾。崑劇《紫釵記》流傳在舞台上的演出只有〈折柳〉和〈陽關〉兩折，如要以一台整本戲的演出與觀眾見面，必須在劇本和排演兩方面重新部署，功夫相當大。很幸運的是，古兆申老師在之前的幾年已初步整理了《紫釵記》一晚的演出本，在我們構思演出計劃時，古老師答允重新把本子拿出來再加工潤飾。劇本的問題得到解決，我們便向浙崑提出重排《紫釵記》一晚演出整本戲的計劃。

浙江崑劇團是國家級劇團，在上世紀五十年代演出《十五貫》，獲得了「以一齣戲救活一個劇種」的榮譽，在承傳和發揚傳統劇目方面有雄厚的實力。二○一五年秋天，香港中華文化促進中心的崑劇小組向浙崑提出了合作的邀請。劇團要籌備製作一台全新的演出，工程浩大，需要投入相當多的資源，其中包括排練和綵排的時間、樂隊伴奏合成、全新佈景和燈光設計等，更要求劇團在原來的工作日程中擠出時間予以配合，製作費用總計起來，比搬演傳統的折子戲要多出一倍以上。初步計算出來的演出成本，遠遠超過我們的預期，於是，如何盡量減少支出，令其符合康文署的要求，成為籌備初期傷透腦筋的事。幸好浙崑團團長周鳴歧、副團長王明強兩位對我們排演全本《紫釵記》的計劃很認同，願意為解決製作經費問題積極尋求方法。其後，他們將重新排演《紫釵記》的計劃向國家文化部提出申請，並成功獲得納入到下一年度即二○一六年的精品演出工程計劃內，因而得到了國家撥出的資源，這對解決演出的財政困難很有幫助。戲曲節的主辦機構康文署對浙崑提出的製作方案也很理解，明白涉及的開支比一般節目多，最後同意對這次的委約創作承擔較大的財政投入。於是，經費問題基本解決了，全新整本的《紫釵記》終於演出有期。

中華文化促進中心和康文署多有合作，統籌過多個崑劇院團來港演出，這一次康文署文化節目組再度大力支持，令我們的新嘗試得以落實，這也反映出政府對傳統戲曲表演藝術的關心。

浙江崑劇團與香港中華文化促進中心可説是長期的伙伴，關係密切，自一九九二年起即一起推動不同的計劃，如「看崑劇‧遊江南」文化旅遊團、傳統折子戲承傳計劃、浙崑赴港演出、教學活動等，從而建立了良好的工作默契。這次《紫釵記》的排演，從第一次工作會議的啟動開始，到正式試演，我們多次進出杭州，得以親睹台前幕後眾多藝術家的努力投入，相當完整地見證了一齣戲的成長過程，真是難得也難忘的愉快經驗。

邢金沙老師是浙崑科班出身，雖然來香港定居之後轉而從事電視台專業配音工作，但並未有放棄她熱愛的崑曲，一直騰出工餘的時間主持教學活動。後來她離開電視台到香港演藝學院專職教學，對舞台的熱情於是得以再次熾熱起來，開始更努力地排演，爭取更多的表演機會。因為《紫釵記》很多場戲的曲唱要重新摸索，邢老師不時到古兆申老師家中拍曲，有幾次我隨邢老師前去，看到他倆對樂曲的節奏、唱腔、字音如何處理，對文本應該保留抑或刪去，反覆推敲和討論，非常細緻，非常認真，我從中受益良多。

溫宇航是著名的崑劇巾生演員，出身於北方崑曲劇院，曾經到紐約參加連續六晚的《牡丹亭》全本演出，因而廣受海內外觀眾注目。溫宇航去了台灣之後，成為國光劇團的主要演員，深受兩岸和世界各地觀眾喜愛，演出之餘亦積極參加社會上的曲社活動和教學工作，對台灣近年的崑曲承傳多有貢獻。原來已甚為忙碌的溫老師，為了在距離演出不到一年的時間裏完成《紫釵記》的

準備工作，不得不放棄假期的休息時間，配合我們的計劃，先後多次到杭州、香港和邢老師一起捏戲，爭取寶貴的排練時間。我記得有一次溫老師抽空來港三天，準備和邢老師排戲，我們約好了記者在香港演藝學院和溫老師做訪問，訪問結束之後接着便是兩位老師排戲。記者還未到達之前，兩位老師抓緊時間，談到戲來，談到某一段戲應怎樣處理時，即站起來要排身段，但卻缺了一樣道具，敏捷靈巧的兩位老師隨手拿起餐桌上的膠枱布來充作絲巾，又唱又做地排起了一段流暢的對子戲來。為演好戲，真是幹勁十足，珍惜一分一秒。

最後，還要提一下《紫釵記》這次演出的佈景設計。這台演出包括有五幕不同的設計，是浙崑朱零老師退休前的力作，舞台上所見效果真的不錯，不落俗套。這幾十年來科技的發展，為表演藝術帶來了不少方便，也為負責舞台美術的工作人員拓寬了創作的空間，令演出得以追求更美的光影聲效。這次演出籌備時，我們的舞美團隊製作了一塊能隨意移動伸縮的小舞台，是以電力控制的機關。雖然這樣的設計可以讓表演效果有更多變化，但是在舞台上有了這樣的小方塊，演員在演出時便要適應這高起來的小台，表演時上落都要小心；另外，從戲曲表演本來要追求虛擬舞台空間的效果來看，這也產生了一定的矛盾，結果會破壞觀賞者的想像，妨礙觀眾的欣賞。我們將意見向浙崑提出，最終大家同意將電控小台改成為固定的木構踏台，這樣子雖不能解決全部問題，但可免去了笨重構件的安裝工作，也避免了電控台移動時會生出的噪音。

雷競璇、陳春苗兩位編集《紫釵記》書冊，讓本人有機會回顧籌備工作之一二，很是感謝。

茲檢閱筆記，將籌備演出過程中的重要事項按次序表列如下，以供參考。

《紫釵記》籌備演出日程

二〇一五年十一月二十六日至二十九日

邢金沙、古兆申、劉國輝往杭州參加浙江崑劇團《紫釵記》編創人員全體工作會議，溫宇航二十八日由台北抵達會合，翌日返程

二〇一六年一月二十四日至二十六日

邢金沙、溫宇航往杭州拍造型照，並與導演沈斌開會、排戲

二〇一六年一月二十五日

兩組主角及其他角色演員拍攝戲裝造型照

地點：杭州浙江崑劇團

二〇一六年二月二十八日至三月一日

溫宇航由台北往香港，與邢金沙排練

二〇一六年五月一日至八日

邢金沙往杭州參加預演綵排

演出地點：浙江音樂學院大劇院

二〇一六年五月二十七日

溫宇航由台北往杭州

二〇一六年六月五日

演出前對談會：情迷《紫釵記》

對談嘉賓：古兆申、楊凡

地點：香港文化中心大樓會議室

二〇一六年六月十五日

溫宇航由台北抵香港，準備演出

二〇一六年六月十六日

演出前「藝人談」講座——紫燕分飛情益深：談崑劇《紫釵記》的排演

講者：汪世瑜、王奉梅、沈斌、古兆申

地點：香港文化中心大樓會議室

二〇一六年六月十七日

由邢金沙、溫宇航主演的《紫釵記》首場於香港文化中心大劇院舉行，為「中國戲曲節二〇一六」開幕節目。

二〇一六年六月十八日

由胡娉、曾杰主演的《紫釵記》第二場於香港文化中心大劇院舉行

從「案頭書」到「台上曲」——《紫釵記》崑曲舞台搬演考述

陳春苗

明萬曆十五年（公元一五八七年），湯顯祖作《紫釵記》，他在《紫釵記題詞》提到之前未竟完成的《紫簫記》，後者被好友帥機「審云：此案頭之書，非台上之曲也」，一因而乘「南都多暇，更為刪潤，訖名《紫釵》」。二只是這部刪潤之作是否能一去「案頭之曲」之嫌，從而成為「台上之曲」？本文試從《紫釵記》有關歷史記載，探究其歌唱及搬演情況，兼論「台上曲」與「案頭書」的界線。關於《紫釵記》一書的曲本文獻，大概可分四種，一是傳奇改本，二是曲文選本，三是折子戲選集，四為曲譜。下文以這四種文獻為線索，夾以《紫釵記》的相關歷史論述及演出紀錄，作一綜合分析。

曲律有誤，場上難為

湯顯祖盛名在外，其傳奇作品備受關注，「玉茗堂四夢」甫出，便有不少改本，呂玉繩、沈璟

一　湯顯祖：《紫釵記題詞》，暖紅室彙刻傳奇本，江蘇：廣陵古籍刻印社，一九九○年，頁一。

二　同上。

等人皆曾改寫過湯氏的作品，其中《牡丹亭》改本最多。至於《紫釵記》，則有臧懋循的改寫，其時當為萬曆四十六年（公元一六一八年）。臧氏將《紫釵記》原作五十三齣刪為三十七折，改寫因由，首先是對曲律的不滿，原文如下：

今臨川生不踏吳門，學未窺音律，豔往哲之音名，逞汗漫之詞藻，局故鄉之聞見，按無節之絃歌，幾何不為元人所笑乎？予病後一切圖史悉已謝業，間取四記，為之反覆刪訂，事必麗情，音必諧曲，使聞者快心而觀者亡倦。三

臧氏指湯顯祖未窺音律，只以其鄉野之見，不知吳門正統為何。這個相當不客氣的批評其實非單指《紫釵記》，而是針對全部「四夢」。單獨針對《紫釵記》的曲律方面的批評還有：

湯義仍《紫釵》四記，中間北曲，駸駸乎涉其藩矣。獨音韻少諧，不無鐵綽板唱大江東去之病。四

音律之病又直接影響到台上能否搬演，臧懋循再有言：

三　臧懋循：《玉茗堂傳奇引》，《負苞堂集》卷三，上海：古典文學出版社，一九五八年，頁六十二。

四　臧懋循：〈元曲選序〉，《負苞堂集》卷三，頁五十五。

（湯顯祖）學罕協律之功，所下句字，往往乖謬，其失也疎。他雖窮極才情，而面目愈離。按拍者既無遶梁過雲之奇，顧曲者復無輟味忘倦之好。[五]

若作品只是「無節之絃歌」，「拍者」即為詞曲製譜者便難以譜出「遶梁過雲」之娛悅，這是臧懋循的批評。「聞者」、「顧曲者」及看戲的「觀者」皆難以從中得到「輟味忘倦」之娛悅，若未能符合崑腔演唱規範，傳唱自有困難。若音律有問題，必然影響作品之成為「台上之曲」。

然而若「四夢」皆有曲律問題，是否《紫釵記》還有其他問題存在，使其「案頭書」的特質更為突出？又曲律問題是否一定令之難以成為「台上之曲」？其實《牡丹亭》的音律也大受批判，但其中不少折子卻在台上搬演。如果只是音律問題，樂工伶人可運用集曲或犯調的音樂改造方法，使曲律有所虧欠的曲詞終能演唱。這裏便涉及對《紫釵記》的另外一個批評，關乎作品是否符合搬演該有的條件，使戲班樂於搬演。音律問題屬音樂層次，後者則涉及演藝及演藝管理的需求。

首先，演戲畢竟是演給觀眾欣賞的，是否能夠取悅於觀眾，使之喜聞樂見，這尤為關鍵。而觀眾要「喜聞樂見」，首先必須達到理解無礙。曲雖小道，卻往往也是文人顯擺詞藻之所在，何況

湯顯祖的年代雖有諸般聲腔流傳，但獨大的仍是崑腔，盛行於江南一帶，若未能符合崑腔演唱規範，傳唱自有困難。若音律有問題，必然影響作品之成為「台上之曲」。

湯顯祖才情大，詞藻更是其所長，用來並不費力，四夢於是皆有「逞汗漫詞藻」的問題，而《紫釵記》尤為明顯。就以〈花前遇俠〉一齣為例：

【高陽台】芳月融晴，禁煙熏煖，金界瑞光巍嶙。靄靄霏霏，未怕宿醒寒中。綺門御陌啼鶯午，恰來舊約賓從。望花宮，翠霧連帷，彩霞飛棟。一春幾許閒空？恁錦城香國，蜂浮蝶冗。羅綺笙歌，春光無奈嬌縱。宮袍荏苒花間意，倩東風盡日傳送。倚新妝，沉香亭畔，那年供奉。

【高陽台序】翠蓋籠嬌，青猊裊韻，綴壓枝頭春重。繡縠晴雷，飛斷六街塵鞚。懨懨，倚妝深色如有意，怕春去未禁攔縱。齊解逞千層一捻，殿住春紅勒逬。

【前腔】誰種，鶴頂移鞋，檀心倒暈，旋瓣重瓢爭聳。渲紫生緋，袍帶壽安圍擁。晴弄，絳羅高捲春正永，渾自倚玉樓香夢。須護取錦帳流蘇，映日飄搖蟪蝀。

【前腔】珍重，駝褐霏烟，鵝黃漾日，都不似翠苞凝鳳。暮雨朝雲，紅香醉來幾甕。閒詠，司花疑與根別染，依約傍九霞仙洞。誰分許精神萬點，長則是花王出眾。

【前腔】清供，赤玉盤歊，錦絲毬簇，百寶雕闌低控。絕豔濃胭，矗矗彩雲飛瀑還用，嫣然宜笑花片裏，指痕上粉香彈動。趁靈心袖籠輕翦，翦下斷紅偷送。

【前腔】吟弄，向孔雀圖中，流鶯隊裏，多麗恣妖迎寵。近紅藥天階，衣香夜染扶從。正恐，譙花士女閒贈取，還應羨洛陽舊種。春老也怎得名花傾國，一尊長共。

【前腔】心痛，素色鸞嬌，青心鳳尾，別自玲瓏一種。悵瑤台月下初歸，東風倚闌誰共。相諷，他閒庭一枝橫似水，便雲想衣裳何用？無限恨，斷魂欲語，兀自幽香遙送。六

一連用上七、八支【高陽台】及【高陽台序】，眾多牡丹相關的詞藻、典故充斥其中，讀來的確是文采斐然，但其表達內容不出對牡丹讚歎之意。只是那麼長的篇幅若化作歌唱、表演，觀眾實在難以順暢明瞭，呆坐座中，豈能無趣！這種地方若非湯顯祖「逞詞才」，還有何解釋？臧懋循對《紫釵記》的不滿，從他改本的總批便可見一斑：

況中間情節非迫促而乏悠長之思，即率率而多迂緩之事，殊可厭人。予故取玉茗堂本細加刪訂，在竭俳優之力，以悅當筵之耳。[七]

這種「厭人」之事除了出現在同一折中，於整本戲的大架構上也時有發生，周秦與劉瑋的文章中便舉有例子：

關目不夠緊湊，略顯繁冗拖遝，個別場面鋪排太過喧賓奪主。如從第二十八出〈雄番竊霸〉到第三十一出〈吹台避暑〉，用了整整四出的篇幅集中寫李益綏邊過程……雖與故事情節的發展和人物形象塑造有關，但鋪排太過，不免偏離主要情節，使關目不夠緊湊。[八]

「李益綏邊」是李、霍愛情主線的旁枝，着墨太多會使主線模糊。在考慮觀眾觀劇反應，安排情節構架冷熱輕重方面，《紫釵記》誠然有許多不足。但這畢竟只是湯顯祖第二部傳奇作品，實際上是他第一部完本的傳奇。傳奇該如何撰寫方符合搬演要求，也是需要一個探索過程的。在湯

七　臧懋循：《紫釵記總批》，見明萬曆吳興臧氏原刻本《玉茗堂四種傳奇》。

八　周秦、劉瑋：《我輩鍾情似此——紫釵記述評》，《閩江學院學報》第三十三卷第六期，二〇一一年十一月，頁五十一。

顯祖後來的作品，特別是《南柯記》與《邯鄲記》，篇幅便有所減省，「牽率而多迂緩之事」少了許多。作為湯顯祖初試啼聲的作品，《紫釵記》仍然更多是站在「曲」的文學角度上來寫，因而多典故，文駢麗，戲脫沓。而臧懋循從「戲」的角度，改寫曲詞，以便歌唱，刪併折數，方便演出，這個出發點可說並無大錯。

經此分析，湯顯祖刪潤《紫簫記》而成的《紫釵記》可說仍然脫不了「案頭之書」的特點。然歷史上的《紫釵記》是否真的只留於案頭，未嘗付諸台上搬演？當然也不是，享負盛名的湯顯祖，他的作品還是不乏知音。

揚於歌場，見於家班

上述臧懋循的改本與對《紫釵記》的相關評論，並非此劇曾否搬演的直接證據，只是對《紫釵記》作為「案頭書」的特點有所析論。直接與其演出相關的證據，則見於湯顯祖詩〈寄生腳張羅二恨吳迎旦口號二首〉[九]，其詩前有語云：「迎病裝唱《紫釵》，客有掩淚者。」[一〇]此詩寫給宜伶張羅二和吳迎，記述觀戲客中有感於吳迎演《紫釵記》霍小玉而淚下之事。湯顯祖除了寫作，對演劇事

九 其詩當作於一五九八至一六一六年，湯顯祖棄官家居後。見《湯顯祖集》第二冊，上海：上海人民出版社，一九七三年，頁七二一。

一〇 同上，頁七四〇。

也是懂行的，能夠「自招檀痕教小伶」。而臨川當地有宜黃腔，《紫釵記》寫成，曾付諸當地戲班

演出，這當無疑問。不過宜黃腔畢竟流傳不廣，其時舞台搬演影響力最大的聲腔仍屬崑腔，而戲

曲重地在北京及江南一帶。湯顯祖的好友鄒迪光家班便在無錫家中搬演《紫釵記》，其詩〈酒未闌

而范長白乘夜過喑，復而開尊演霍小玉紫釵，不覺達曙，和覺父韻〉：

> 急管煩絃聲正哀，翩翩有客夜深來。燈殘再芰生花燭，酒涸重拈泛蟻杯。分燕此時
>
> 憐玉鏡，調鸞何處望瓊台。主人好客能申旦，那怕城闉漏箭催。[二〇]

此時當為萬曆四十年（公元一六一二年）左右，鄒迪光妻子病故，友人來唁，家中舉哀演《紫

釵記》。又崇禎五年（公元一六三二年）時，祁彪佳記述在北京「觀《紫釵》劇，至夜分乃散」[二一]。祁

彪佳在北京所看是何種聲腔，由家班或職業戲班搬演，這答案已不可知，但其時曾有舞台搬演，

則不庸置疑。明末關於《紫釵記》演出的記載不多，但就這幾條資料，也可以看到《紫釵記》在臨

川、北京及江南皆有演出。只是其演出是否廣受歡迎，難以從這些有限的資料中察見。現再從戲

文選本中去查看《紫釵記》的輯錄情況。

二〇　鄒迪光：《石語齋集》卷十，《四庫全書存目叢書》集部第一五九冊，台南：莊嚴文化事業有限公司，一九九七年，頁一五八。

二一　祁彪佳：《祁忠敏公日記》，《北京圖書館古籍珍本叢刊》史部第二十冊，北京：書目文獻出版社影印，一九八八年，頁六〇〇。

從目前得見，版刻於明代並收錄《紫釵記》的文獻，有兩本曲文選本，都刊刻於明末。一為

天啟三年（公元一六二三年）許宇編輯的《詞林逸響》，收錄〈議允〉一折曲牌，從【字字錦】至【尾

聲】，及〈盟香〉一折的【畫眉序】至【尾聲】。這是以戲之齣目為單位，收錄折中曲牌。二為大概

同在天啟年間出版，由周之標編輯的《新刻出像點板增訂樂府珊珊集》，收錄了〈俠評〉【鎖南枝】

八支曲。兩書雖然都以折子為單位作收錄，卻都沒有賓白。一三 其所收曲文亦重在標示點板或曲中

聲韻須留意者，就如《詞林逸響凡例》有言：

牌名板眼，坊刻訛謬相仍，甚至句少文缺，於理難通。茲悉宗正派，務使聲律中於

七始，而字字考訂，不厭其詳。

一曲中之調，有單有合，歌者茫然不解所犯，今盡標明。至聲分平仄，字別陰陽，

用韻不同之處，細查中原音韻，即為注出。使教者可導迷津，學者得乘寶筏。 一四

由其「重曲輕白」，不重視完整的故事情節呈現，反而着眼於音樂層次的板眼，以及唱藝處理

一三 《珊珊集》某些折子收有賓白，但〈俠評〉一折中只收了曲牌數支，【鎖南枝】後數曲亦沒有收錄。

一四 許宇：《詞林逸響凡例》，王秋桂：《善本戲曲叢刊》第二輯，台北：台灣學生書局，一九八四年，頁九至十。

時的聲韻，當知這兩份文獻的版刻目的不在於現實舞台的搬演，而着重於清唱的用途。如何理解這些戲曲選本的功能，趙山林有如下一番分析：

一般而言，戲曲選本的發行都具有案頭閱讀、觀摩表演兩重功能，不需論說。文人選本與民間選本的區別表現在是用於劇演還是清唱。文人選本的主要功能是清唱。有三個方面可以證明：其一，重曲輕白，已如上論。其二，曲之類分，文人選本的分類有三種類型，客觀型以曲辭本身所屬宮調為序，這自然是取便於清唱；主觀型即指上述分以情節、風格、情感、審美為標準的分類方式，此種分法除出於主觀喜好外，或許尚有其他原因……主客觀複合型，如《南音三籟》，既以宮調為序，又分別注明類別……因此，就總體來看，文人選本以清唱為選曲之本旨。[15] 其三，文人選本的序跋常直接言明此點……此三種分法皆可作為專供清唱之證明。

這兩種選本無疑皆屬文人選本，源於輯錄者對戲中曲詞的欣賞。此等曲文選本一是作為案頭閱讀，作文學層次的欣賞，如同詩集、詞集；同時也可以作為曲文的範本，供人模仿寫曲。二是

一五 趙山林：《中國戲曲傳播接受史》，上海：上海人民出版社，二○○八年，頁三一九至三二○。

作為清唱指導，讓唱者明瞭其中節奏、字韻，同時也可讓樂工借以譜曲。這是曲文選本最主要的功能，基本上不作「觀摩表演」之用。因此，也不能夠因為其收錄《紫釵記》曲文，便以之印證該戲曾有舞台搬演。

同樣的道理也適用於入清後版刻的一些曲譜，如康熙五十九年（公元一七二〇年）的《南詞定律》、乾隆十一年（公元一七四六年）的《九宮大成南北詞宮譜》，皆收有《紫釵記》例曲多支。這兩本曲譜與上述的曲文選本不同，不以折為單位，而是以曲牌為單位。《南詞定律》是曲的文律譜，文體可供習寫曲牌作範本。而《九宮大成南北詞宮譜》除了有這功用外，由於同時具備工尺譜，更可以供樂工作製譜範本之用。以曲牌為收錄單位的曲譜，出版年代有先後之分，曲牌形式有簡繁之別，但其背後的功能，從來都在文學與音樂的層次，與實際舞台搬演的關係並不密切。這些曲文選本、曲譜，其版刻可以反映《紫釵記》曲詞在文學性與音樂性方面的受歡迎程度，但不直接反映舞台演出情況。

《紫釵記》於明末至清前期的文本紀錄是歌譜為主，但還有一個文本可以某程度上反映其舞台演出的情況，此即清末《綴白裘》系列的折子戲選集，這是專門版刻給看戲觀眾作「觀摩表演」之用的文本。康熙二十七年（公元一六八八年）金陵翼聖堂編刊的《綴白裘合選》，卷四收了《紫釵記》的〈墮釵燈影〉及〈淚燭裁詩〉，這說明此兩折戲在當時有一定次數的演出，不然的話不會被

52

選入。但是延至乾隆二十九至三十九年（公元一七六四至一七七四年），由錢德蒼再輯的《時興雅調綴白裘新集》，再沒有收錄《紫釵記》的折子。這是否透露清初七、八十年間，《紫釵記》逐漸遠離舞台？吳新雷認為：

錢德蒼的《綴白裘新集》是反映舞台流行劇目的最新情況的，《新集》中缺選便表明《紫釵記》在舞台競爭中由盛而衰，斷層了。[一六]

對於《紫釵記》在這段時間遠離舞台，或許還可以加上另一輔證，此即乾隆五十七年（公元一七九二年）葉堂刊印的《納書楹四夢全譜》，葉堂於序中言及：

《邯鄲》、《南柯》遭藏晉叔竄之厄，已失舊觀，《牡丹亭》雖有鈕譜，未云完善，惟《紫釵》無人點勘，居然和璞耳……《邯鄲》、《南柯》、《牡丹亭》三種，向有舊本，餘故得摭其失而訂之，而《紫釵》之譜，蒙獨創焉。[一七]

連曲譜都難以搜求，可見沒有樂工為之訂譜，乏人關注，由此可見《紫釵記》劇目於舞台上的沒落。

一六 吳新雷：《紫釵記崑曲演出史略》，《中國古代小說戲劇研究叢刊》第七輯，二〇一〇年，頁二十。
一七 葉堂：《納書楹四夢全譜》自序，據清乾隆納書楹刻本影印，收於《續修四庫全書》第一七五七冊。頁一六九。

綜上所述，似乎可以理出《紫釵記》的演出脈絡。自萬曆十五年面世，至康熙二十七年這百年左右，《紫釵記》於臨川、北京、江南一帶偶有演出，其較受關注之處，不在舞台，更在於作為文學、音樂層面的欣賞對象，因此有曲文選本及曲譜收錄其中曲詞。但隨後至乾隆五十七年這百多年裏，《紫釵記》幾乎謝絕舞台。那麼，這變化之形成，是否有特別的因由？

一個戲能否流傳不斷，首先受整個戲曲大環境影響，清中期後傳奇作品的創作已不如前，向來獨尊的崑腔，有了其他聲腔、花部的崛起競爭，地位已不如前，但仍佔一席之地，各地仍有演出，故此，《紫釵記》的沒落，應有其自身的原因。《紫釵記》的獨特之處，是出於名人筆下、詞藻華麗的一部「案頭書」，文名在外，但舞台搬演的操作性頗為欠缺。這個戲如能付諸搬演，便需要一個有力的推動者，其人有意願且有能力安排演出。縱觀上述《紫釵記》的有關記載，可以留意到多屬家班性質的演出，如湯顯祖、鄒迪生運用本身的地位、財富，去聯絡、安排自家或友好的家班伶人搬演。這種推測應屬合理，因為像《紫釵記》這種文采詞藻突出的作品，一般觀眾難以解讀，但對文化水準較高的家班主人，不是困難。一般而言，家班主人更多關注名人作品，往往不畏其艱澀，將「案頭書」付諸舞台，出自湯顯祖的著作，使人有更大興趣搬演。家班主人中很多還是劇作家，精通音律，有能力也願意培養演員、安排演出。這方面的例子有吳越石「先

以名士訓其義，繼以詞士合其詞，復以通士標其式」，[一八]教導其家班進行演出。另有汪季玄「招曲師，教吳兒十餘輩，竭其心力，自為按拍協調。舉步發音，一敓橫，一帶揚，無不曲盡其致。」[一九]這種能力與意願是職業戲班不能比擬的，後者由於要考慮演出效果、市場因素，不會主動選擇搬演「案頭書」，所以家班的盛行與否便與「案頭書」《紫釵記》得以成為「台上曲」有一定的關係。

明代萬曆、天啟、崇禎年間家班大盛，著名者有潘允端家班、申時行家班、王錫爵家班、鄒迪光家班，以及沈璟、屠隆、阮大鋮、張岱等家班。但是入清以後，特別從雍正年間開始，家班的生存空間減少，趙山林有言：

> 但入清以後，崑劇家班逐漸衰落，職業崑班取而代之，其原因是多方面的。一是由於皇帝的干預。清代皇帝禁止畜養家班。如雍正二年十二月禁「外官養優伶」。乾隆三十四年重申「禁外官畜養優伶」……[二〇]

正是在康熙年後，《紫釵記》的演出逐漸銷聲匿跡，與家班衰落的軌跡相同。

一八　潘之恒：《潘之恒曲話》，北京：中國戲劇出版社，一九八八年，頁七十三。
一九　同上，頁二一一。
二〇　趙山林：《中國戲曲傳播接受史》，頁三七九。

崑劇紫釵記

《紫釵》新譜，《折陽》風行

葉堂嘗試為《紫釵記》訂立新譜，此舉無異為該劇帶來新機遇，在他譜完《紫釵記》後，記有一事：

> 繼遇竹香陳刺史，召名優以演之，於是吳之人莫不知有《紫釵》矣。[二一]

葉堂可謂湯顯祖作品能流傳於世的大恩人，湯顯祖原作常遭人篡改，惟葉堂重其文詞精妙，寧願以譜就詞，令原貌得以保存。正因為有他的製譜，引來陳竹香召名優演《紫釵記》，此劇也因而在吳中一帶風行過一陣子。

而葉堂的《納書楹四夢全譜》與之前的《南詞定律》、《九宮大成南北詞新譜》不同，後兩者是純粹的清宮譜，以曲牌為收列單位，重曲不重戲；而《納書楹四夢全譜》開宗名義便是為湯顯祖戲劇作品重訂新譜，譜以戲名之，如《紫釵記全譜》。其製譜過程雖然不脫重曲的原則，但戲之全譜一訂立，卻方便了諸多伶人借譜搬演，所以陳竹香召優伶演《紫釵記》也是方便之極的雅事。

乾隆之後，曲譜基本已脫出曲牌為單位的收錄形式，多以戲為單位。這樣的清宮譜，雖然重

的是曲唱，但是與舞台演出的關係密切得多。葉堂所譜即如此，其後許鴻磐所編《六觀樓曲譜》

亦如是，許氏於引中言道：

每病俗伶之謬，思有以正之而未果也，中年宦走南北，加之遭逢坎壈，玉柱紅牙咸

歸零落，棄置者二十餘年矣，今于役息城寓砥齋，署中適有納書楹曲譜一書，暇輒

謳吟，嘉其刊正紕繆，實有廓清之功，而惜其猶有未盡也。因取琵琶記、牡丹亭、

邯鄲夢、南柯夢、紫釵記、長生殿、桃花扇七種，手自摘錄，一字一腔，必斠酌盡

善……三一

此書當成於道光九年（公元一八二九年）許鴻磐歸退後，三二《六觀樓曲譜》本有六卷，今僅遺

卷一〈風雅遺音〉，即《琵琶記》折子。但觀全書目錄，收有《紫釵記》之〈墜釵〉、〈折柳〉、〈邊

愁〉、〈觀屏〉、〈賣釵〉、〈哭釵〉、〈撒錢〉、〈俠評〉、〈釵圓〉等折。從書中《琵琶記》折子曲譜來

三一 許鴻磐：《六觀樓曲譜》小引，見王文章主編：《傳惜華藏古典戲曲曲譜身段譜叢刊》第二十五冊，北京：學苑出版社，頁五十三至五十四。

三二 徐時棟：《煙嶼樓文集》，清光緒松竹居刻本，卷三十六贊一，有記：「許雲嶠者，嘉慶間濟甯人，知泗州，退歸道光己丑年，七十三矣。」

看，其收錄的還是只有板和中眼的工尺譜，不收賓白，形製與《納書楹曲譜》一樣，依然是清宮

譜一脈，所重在曲，未必表示許鴻磐所收《紫釵記》九折皆有演出。二四

事實上《紫釵記》在《納書楹四夢全譜》出版後，陳竹香的確作過演出安排，但這種安排本質

上還是類似家班主人下達的指令，不是職業戲班主動選擇的搬演劇目。在家班式微，職業戲班成

為主流的情況下，《紫釵記》惟一被戲班選擇搬演的只有〈折柳陽關〉，這折戲在乾隆之後的舞台

演出記載見於幾部書中，詳情如下：

《揚州畫舫錄》：乾隆六十年（公元一七九五年）蘇州集秀班李文益及王喜增演〈陽關折

柳〉。二五《消寒新咏》：同年北京慶寧部徐才官擅演〈灞橋〉。二六《眾香國》：嘉慶十一年（公元

二四 近年吳新雷發現上海圖書館藏有一套《紫釵記台本工尺譜》，該譜為上海圖書館於一九五〇年購得，被該館人員鑒定為「清光緒間抄本」。就吳
新雷介紹，觀其譜中內容，當是伶人抄本，只是據吳新雷所抄的該譜折子與有關介紹來看，筆者懷疑其或非光緒年間作品。其最主要的原因在
於舞台上《折柳陽關》被刪數曲的演出在清同治年該已成定格，這可由《遏雲閣曲譜》所收〈折柳陽關〉已刪數曲推斷。另，由於該譜所收折
子戲名與《納書楹曲譜》完全相同，大膽推斷，此譜或有可能是陳竹香招家班演出時，伶人樂工據葉堂之譜再點定小眼的伶人戲工抄譜，又或
者是光緒年間的伶人樂工據該譜再重抄之譜。詳見吳新雷：〈《紫釵記》的傳譜形態及台本工尺譜的新發現〉，收於吳新雷：《崑曲研究新集》
台北：秀威資訊科技股份有限公司，二〇一四年，頁三九七至四一〇。

二五 李斗：《揚州畫舫錄》卷五，江蘇：廣陵古籍刻印社，一九八四年，頁一二一。

二六 鐵橋山人等：《消寒新咏》卷三，北京：中國戲曲藝術中心，一九八四年，頁五十三。

一八〇六年）北京三慶部蘭官擅演〈陽關折柳〉。[二七]《曇波》：咸豐二年（公元一八五二年）北京名旦福壽及翠皆擅演〈折柳〉。《評花新譜》：同治十一年（公元一八七二年）北京三慶部喬蕙蘭、錢桂蟾均擅演〈折柳〉。《菊部群英》：同治十二年（公元一八七三年）北京諸伶如陳芷衫、周素芳、鄭連福、曹福壽、時小福、梅巧齡能演〈折柳〉。[二八]

由乾隆末年開始，直至民國年間，在蘇州崑劇傳習所之傳字輩及北京的崑弋班，〈折柳陽關〉這個戲的演出沒有中斷過。直至今天，不少崑劇院團仍然有這個戲，而在清唱曲社裏頭，這個戲也一直是熱門的清唱曲子。

《納書楹四夢全譜》版刻之後，曲譜亦慢慢轉型，清宮譜開始淡出，同治九年（公元一八七〇年）版刻的《遏雲閣曲譜》正式揭開戲宮譜的年代。戲宮譜有賓白，甚至更多舞台提示，是一種與舞台演出息息相關的工尺譜。而〈折柳陽關〉這個戲在大部分的戲宮譜裏都有收列，如同治九年的《遏雲閣曲譜》、光緒二十二年（公元一八九六年）的《霓裳文藝全譜》、光緒二十九年（公元一九〇三年）的《霓裳新咏譜》及後來由殷溎深傳譜，宣統元年（公元一九〇九年）之《異同集》等。

二七　眾香主人：《眾香國》，《清代燕都梨園史料續編》，北京：中國戲劇出版社，一九八八年，頁一〇二九。

二八　《曇波》、《評花新譜》、《菊部群英》皆見於《清代燕都梨園史料正編》，北京：中國戲劇出版社，一九八四年。

無論從可見的演出紀錄或是戲宮譜，〈折柳陽關〉一折的流行都很清楚。那麼，為何《紫釵記》眾多折子中，只有〈折柳陽關〉能流傳？是否該折本質上已脫出案頭作的範疇，具備了場上戲的性質？對此，得詳細分析一下。〈折柳陽關〉於原作中本是一折，現則以【寄生草】及之前為〈折柳〉，以【解三醒】之後為〈陽關〉，先看看〈折柳〉部分的曲文：

【金瓏璁】春纖餘幾許，繡征衫覰付與男兒。河橋外，香車駐，看紫驪開道路，擁頭踏鳴笳芳樹。都不是，秦簫曲。

【北點絳脣】逞軍容出塞榮華，這其間有喝不倒的灞陵橋，接著陽關路，後擁前呼，白忙裏陡的個雕鞍住。

【北寄生草】怕奏陽關曲，生寒渭水都。是江干桃葉淩波渡，汀洲草碧黏雲漬，這河橋柳色迎風訴。柳呵，纖腰倩作縮人絲，可笑他自家飛絮渾難住。

【前腔】倒鳳心無阻，交鴛畫不如。衾窩宛轉春無數，花心歷亂魂難駐。陽台半霎雲何處？起來鶯袖欲分飛，問芳卿為誰斷送春歸去？

【前腔】慢頰垂紅縷，嬌啼走碧珠。冰壺迸裂薔薇露，闌干碎滴梨花雨，珠盤瀉溼紅綃霧，怕層波溜溢海雲枯，這袖呵，輕膩染就斑文筯。

【前腔】不語花含悴，長顰翠怯舒。你春纖亂點檀霞注，明眸謾覷回波顧，長裙皺拂行雲步，便千金一刻待何如？想今宵相思有夢歡難做。

【前腔】路轉橫波處，塵飄淚點初。你去呵，則怕芙蓉帳額寒凝綠，茱萸帶眼圍寬素，蕖荷燭影香銷炷。看畫屏山障彩雲圖，到大來蘼蕪怕作相逢路。

【前腔】和悶將閒度，留春伴影居，你通心紐扣蒜薤束，連心腰彩柔柔護，驚心的襯褥微微絮。分明殘夢有些兒，睡醒時好生收拾疼人處。二九

幾個曲牌寫李益意氣風發塞外從軍去，而霍小玉則哭哭啼啼，纏綿不休。以曲文論，此折戲仍然是用典繁富，詞藻采麗，與整個《紫釵記》的色調一致，「案頭書」的特點很明顯。然而從人物描寫角度言，卻是相當深刻。以李益為例，一開始他是「逞軍容出塞榮華」，一心想着好男兒建

二九 節錄自湯顯祖：《紫釵記》，徐朔方箋校：《湯顯祖全集》第三冊，北京：北京古籍出版社，一九九九年，頁一九四七至一九四八。

功立業，無視霍小玉擔心人去不返的悽切心理，所以即使有小玉的悲悽，對他來講，惦念的還是昨夜的「倒鳳交鴦」；而隨着慢慢為小玉所感動，方有關心吩咐冷暖之語。小玉送別情人，一直擔心「柳絲繫不住絮飛去」，只能淚眼相對，繼而慢慢表露對李益另覓新歡的擔心。掩映在華麗曲文後面的，是細膩的心理描寫。湯顯祖把李益的功名心、薄情性，小玉的幽怨和悽切都定位得準確。

當然，若只是文詞，不見得就能於《紫釵記》眾多折子中脫穎而出，得到青睞；成為「場上曲」還有賴於戲班的其他安排，尤其是音樂。這個安排得益於曲文本身，如〈折柳〉唱的【寄生草】是北曲，〈陽關〉的【解三酲】是南曲，兩者風格有異，卻給聽眾帶來新鮮感。再者，在伶人們搬演此劇時，也作了不少處理，包括曲文及音樂方面，使之進一步符合「場上曲」的條件。首先是減少「汗漫詞藻」，如湯顯祖用了六支【寄生草】、六支【解三酲】，到了實際演出，各被刪去兩支，上引〈折柳〉的第四、五支【寄生草】便被剔除，使得演唱時不致於總在重複相似內容，令觀眾不耐煩。

再者，論述戲曲留存不能只着眼於文學劇本，對於戲曲這種兼具聲音、舞台形象的綜合藝術來講，有時候音樂及表演的亮點比文學劇本的講究更重要，〈折柳陽關〉一折的音樂極為出色。〈折柳〉主曲是北曲【寄生草】，小玉唱的兩支都是一板三眼曲，曲唱節奏較慢，符合小玉悲悽纏

62

綿的心緒，而李益所唱兩支【寄生草】前為一板三眼，後為一板一眼曲，節奏較快較跳脫，配合文詞之義，益顯其性格中涼薄的一面。而〈陽關〉主曲是南曲【解三醒】，小玉唱的兩支是一板三眼曲，也是較緩慢的節奏。李益兩支【解三醒】也是前支一板三眼，後支一板一眼，節奏一樣較快。但相對起〈折柳〉時只顧念與小玉的歡愛時光，李益在〈陽關〉時聽進了小玉的哀愁擔憂，離別在即，更多了些憐惜不捨。這也與南曲較深沉纏綿的風格相得益。〈折柳〉與〈陽關〉的音樂形象有同有異，南北不同、生旦有別，最終結束於一段深情的散板【鷓鴣天】，這折戲曲文與音樂相融無間，自然能牢牢吸引住觀眾。

特別的《集成曲譜》，特別的《紫釵記》

〈折柳陽關〉從「案頭書」最終成了「場上曲」，實因其詞情與聲情俱美，那麼，《紫釵記》的其他折子是否也有機會轉變呢？在戲宮譜中普遍只收〈折柳陽關〉的情況下，王季烈、劉富樑在一九二五年編輯的《集成曲譜》卻收錄了〈述嬌〉、〈議婚〉、〈就婚〉、〈折柳〉、〈陽關〉、〈隴吟〉、〈軍宴〉、〈避暑〉、〈移參〉、〈裁詩〉、〈拒婚〉、〈哭釵〉、〈俠評〉、〈遇俠〉及〈釵圓〉等共十六折戲，這些折子從哪裏來，是否在舞台上演出過呢？

對此，得先對《集成曲譜》有一個了解。此書由上海商務印書館石印出版，分金、聲、玉、振四集，每集八卷，選崑戲、時劇八十八種，共四百一十六齣。正如俞粟廬在書中〈聲集序〉所言：「通行佳曲，固已一律采入」[三〇]。但王季烈二人輯訂《集成曲譜》還有另一目的：

> 時俗習唱之曲，無非《琵琶》、《荊釵》、《玉簪》、《紅梨》、《長生殿》等幾套，而欲聆一新聲，竟如鸞鳴鳳噦，杳然不可得聞。[三一]

不滿足於舞台常見劇目而「欲聆新聲」，因而為不少新戲製譜，《紫釵記》上述眾多的折子戲宮譜，正是出自王、劉二人的剪輯創譜。然而那麼多「新聲」，那麼多舞台不見的「案頭書」，為何王、劉把《紫釵記》列入其中並且選的數量不少？意圖何在？

翻看《集成曲譜》所收折子，便會發現湯顯祖的「四夢」分量很重。《紫釵記》十六折，《牡丹亭》二十折，《南柯記》十折，《邯鄲記》十二折，和他劇相比，收錄的折子多很多。這當中也許有一「湯顯祖情意結」，王、劉對「四夢」的許多折子未能在舞台上承傳，抱有同情。文名如此盛、

三〇　俞粟廬：〈聲集序〉，王季烈、劉富樑編訂：《集成曲譜》聲集卷一，上海：商務印書館，一九二五年，頁三。

三一　王季烈、劉富樑編訂：《集成曲譜・後記》振集卷八，頁八十二。

64

詞情如此高的作品若只留於「案頭」，無疑是種損失，王、劉希望通過重新訂譜，引介給曲人、伶

人演唱、搬演，其用意頗為明顯。

那麼這些折子的譜又是從何而來呢？比較《集成曲譜》與《納書楹四夢全譜》，便看到端倪，

以〈述嬌〉中一段工尺為例：

（納譜）

（集成）

背景、改編與籌備

可以發現，雖然填補了小眼，但《集成曲譜》工尺卻與《納書楹四夢全譜》相同，故書中《紫釵記》折子之音樂源頭，其實便是《納書楹四夢全譜》，例外是〈折柳陽關〉，此折一直有舞台承傳，《集成曲譜》可借鑒的曲譜不少，例如《遏雲閣曲譜》等，所以與《納書楹四夢全譜》便大不相同。

要把「案頭劇」變成「場上曲」，功夫頗多，王季烈在《螾廬曲談》中談及《紫釵記》的搬演難題：[三]

玉茗四夢，排場俱欠斟酌。邯鄲、南柯稍善，而紫釵排場最不妥洽。蓋紫釵為紫簫之改本，若士祇顧存其曲文，遂至雜糅重疊，曲多而劇情反不得要領。今日紫釵中祇有折柳陽關一折登之劇場，其餘均無人唱演，蓋實不能演也……此非輕議古人，好為妄作，實於搬演之道不得不如此耳。[三二]

因為「雜糅重疊」、「曲多而劇情反不得要領」，王季烈將之收入《集成曲譜》，不得不作修訂。

王季烈的改動，有情節上的，如下：

三一 王季烈：《螾廬曲談》卷二《論作曲》，收入《集成曲譜》聲集卷一，頁三十六。

66

刪併：

如〈議婚〉折，原本鮑四娘先見小玉，小玉私允婚事，後乃見淨持，淨持更喚小玉，共議姻事，似乎比原本情節，得婚姻之正……不惟情節較合，於搬演亦較便利。[三三]

情節方面的改動，主要在於減少枝節，令之變得較合情理，也方便搬演。此外，又有曲文的

〈邊愁〉折，原本首列【一江風】四支，其第二、三、四支即述沙似雪，月如霜與征人望鄉情事，而其後【三仙橋】之第二、三支，亦復如是，未免疊床架屋，茲將【一江風】四支併作一支，則前者係總舉，後者係分敘，庶幾蹊徑稍異。且【一江風】、【三仙橋】均係慢曲，節去三支，歌者方可勝任也。[三四]

作了這些改動後，王季烈還必須補上前後情節的連接點綴，因此加添的白口等內容也不少。

王季烈認為當初臧懋循的改本意「在整本唱演，故於各曲芟削太多，不無矯枉過正之嫌」。[三五]那

三三 同上，頁三六至三七。
三四 同上，頁三七。
三五 同上，頁三六。

麼，他再訂定這些折子，相差又是多少呢？若說臧改本是「去湯五分」，王可算「去湯三分」。嘗試將「案頭書」轉化為「場上曲」，兩者都難免作相當幅度的改寫。

王季烈選了那麼多「四夢」折子，是否也有作「整本唱演」的意圖呢？這很有可能，觀其所選，若串演起來，的確足夠把整本戲的主線容納進去，戲班可以《集成曲譜》的選折作為排演「四夢」全本戲的基礎。如果王季烈真有此期望，那就不得不注意他選折方面的不足。以《紫釵記》為例，開頭選了〈述嬌〉、〈議婚〉、〈就婚〉，李益與霍小玉的姻親事得到交代，但卻把〈墮釵燈影〉時二人如何相遇結緣這情節放過；選了李益的〈拒婚〉、〈哭釵〉，卻不把小玉賣釵後的〈怨撒金錢〉收入，平白放過這感動人心的一折，有點輕重不分。此外，若作全本演出，也應考慮演員的休息、戲場的冷熱穿插，但一連選了〈隴吟〉、〈軍宴〉、〈避暑〉、〈邊愁〉，都是李益的抒情戲，該生勞累，觀眾看時也厭煩，犯了「色彩單一」的毛病。

不過，王季烈編輯《集成曲譜》時，崑曲正處瀕亡境地，即便有端存戲班伶人，也多採用殷溎深傳譜一系的戲宮譜，對於王季烈他們的清工規範戲宮曲譜，多敬而遠之。而《集成曲譜》中的《紫釵記》雖然得到王、劉合力改造，有意將之變成「場上曲」，然而終無結果。

總結

湯顯祖「四夢」中，《紫釵記》最有「案頭書」色彩，要令之成為「場上曲」，需要特殊的機緣。

在家班盛時，還有主人願意安排伶人將之搬演，隨着家班沒落，這種文人趣味亦慢慢消散，《紫釵記》這類結構欠佳、文字晦澀的作品，也就從舞台消退，因而到了清代，演出紀錄便少之又少。在家班衰微之後，只能通過曲文選本、歌譜，留下支曲片詞，供人作案頭賞讀和屑邊吟唱。這是大勢。

不過，偶然也會有人青睞這些「案頭書」，或者因為心折湯顯祖的文名，或者被其中斐然詞采感動，於是，有葉堂為《紫釵記》製譜，名士陳竹香召名伶演之，還曾風行一時。只可惜曇花一現，惟一能繼續留存於舞台上的，便只有〈折柳陽關〉，而這折戲得以流傳，除了其有成為「場上曲」的潛質，也因為樂工伶人在音樂層次添加了「場上」性。這折戲情節上缺乏戲劇衝突，但有濃厚的抒情味道，唱腔出色，因而聲名傳揚。至於舞台調度，這折戲也沒有甚麼變化，主要就是李益、霍小玉台上端坐對唱，戲班人稱之為「擺戲」。但這個「擺戲」也就這樣子一直留在諸多戲宮譜裏，包括《遏雲閣曲譜》、《六也曲譜》。

崑劇紫釵記

例外的是《集成曲譜》，除〈折柳陽關〉外，還收了另外十四折戲。其編者王季烈、劉富樑皆是清末文人、曲家，能夠欣賞「案頭書」的優點，亦希望通過改造，減其「案頭性」，增其「場上意」。然而這番改造並不逢時，最終沒人將之付諸場上。「案頭書」要成為「場上曲」並非不可能，但需要的機緣太多，殊非易事。上海崑劇團二〇〇八年時把《紫釵記》再作整理並搬演，由唐葆祥編劇、郭宇導演。對比湯顯祖原劇，改動相當大，只是這個版本之後幾年獻演過二、三次，便束之高閣，再乏人問津。近年上崑打造「臨川四夢」牌子，四夢經常一併演出，《紫釵記》演出反倒多了些。至於二〇一六年，以浙江崑劇團為班底，由古兆申編劇，沈斌導演的《紫釵記》，更着眼保留戲中唱段，以唱為核心，但也惹來一些對劇情細節、舞台節奏的批評，除卻之後在台灣有一場演出，便再也沒有上演。如今崑曲「場上」成功敷演的，應該說仍然只有〈折柳陽關〉，全本《紫釵記》的「案頭」屬性似乎仍未全然減去。關於當代新整理的「場上」《紫釵記》涉及問題更多，只能留待另文論説。

演講及訪談紀錄

古不陳舊，新不離本——《紫釵記》二度創作的宗旨和實踐

沈斌

編者按：《紫釵記》二〇一六年在港搬演期間，主辦機構於六月十六日在香港文化中心舉行了一場講座，題為「藝人談：紫燕分飛情益深——談崑劇《紫釵記》的排演」，本文是沈斌當日的發言，由周江月根據錄音整理，之後經沈斌審核。

我從事崑曲事業將近六十年了，這一輩子都獻給了崑曲。原本我是唱武生的，教出了林為林等一批學生，後來轉做導演，以創作為生命。我認為在戲劇界中，崑劇導演是很難做的，因為他必須懂得崑劇表演的藝術規律。崑劇的文學性、音樂性，及其表演的細膩程度，是一般劇種難以達到的。通過載歌載舞的唱唸表演，崑劇能把中國古典文化的意蘊含蓄而有意境地表現出來。

這次的《紫釵記》編劇是古兆申先生，他對崑劇有着無限的熱愛和執着，很受我們崑曲業界的敬佩。他通過改編崑劇幫助今人去解讀古人，思考傳統的東西在當今如何傳承下去。我很榮幸與古先生有過三次合作。一次是給林為林量身打造的《暗箭記》，也就是後來的《公孫子都》；還有一次是幫上海崑劇團的梁谷音和計鎮華排《蝴蝶夢》；第三次就是這次合作的《紫釵記》。

《紫釵記》的改編和排演難度非常大，主要體現在四個方面。第一，《紫釵記》寫實的手法與「臨川四夢」的另外三部浪漫主義作品風格不同。《紫釵記》作為湯顯祖第一個完成的劇本，保留

了唐傳奇的現實主義風格。霍小玉雖然恨李益薄情，賣掉了他們定情的紫釵，但仍然十分思念他，病中做夢時仍不停地叫着「李郎」。這完全是現實生活中做夢的情景。無論是《邯鄲記》的「黃粱一夢」，還是《南柯記》中佛教意味的情節，都是借「夢」來抒泄作者心中之情。這種超現實的浪漫情懷在《牡丹亭》是個巔峯，以情為主，愛得「死去活來」。《紫釵記》與現實太貼近了，這個「第一夢」反而顯得較難排演。

第二，《紫釵記》由於曲文和劇本的問題，寫成至今甚少在舞台上搬演，導致傳承下來的折子很少，基本上只有〈折柳陽關〉常演。但就這折〈折柳陽關〉便保留了《紫釵記》極深的文學內蘊和人物感情的起伏，把李益和霍小玉戀戀不捨的離別之情傳遞出來，這種「情」千百年來根植於中華文化之中。但既然要排成全本戲，就得為其他折子一一「捏戲」，挑戰極大。

第三，湯顯祖《紫釵記》的原本共五十三齣，古先生最初改成了兩本戲，要演兩天才能完整地呈現出來。雖然有些觀眾可能不會介意戲太長，但我們最終還是希望改編成一晚版本，以符合一般觀眾的看戲習慣。但不管長或短，崑曲是一種文人藝術，觀眾必須要參透藝術的文化內涵，才能看出「門道」，否則往往看不到滿意的觀戲享受。如何在短短的兩個半小時之內，把《紫釵記》這個悲喜劇完整又真切地呈現出來，讓更多的觀眾接受、感受到兩位主人公的痴情，這是擺在主創人員面前的難題。

第四，這次的《紫釵記》是兩岸三地一起排演的，其中兩位主演分別來自港、台，兩組演員師承不同，對劇本該如何演繹的理解也不一樣。這就給導演、樂隊和其他工作人員都帶來更多的挑戰。

崑劇的改編不同於一般劇種的改編，難度確實很大。在整個創作過程中，我們與演員、作曲、樂隊等人員反覆研究。我們的宗旨是「古不陳舊，新不離本」，即傳統的東西看上去不陳舊，讓你眼前一亮；同時服裝、舞台等呈現有新的設計，卻又不離崑曲劇本體。這就是我們的創作原則，在實踐中時刻把握好這個「度」。

首先，我們把〈折柳陽關〉作為一個重要的起點，按照這個折子戲的表演基調，去創作包括第一場〈墮釵燈影〉在內的折子，以求全劇風格統一。廣東粵劇的《紫釵記》固然好看，但是它的改編與湯顯祖原著相去甚遠。我一直認為我是「守舊的革新派」，因為守舊是對根的一種尊重，也是對崑曲藝術的尊重，要保留它作為人類文化遺產被全世界都認可的價值。這一點上我和古先生始終保持一致，互相信任。

古先生改編時的「度」把握得很好，最主要體現在「黃衫客」這個人物上。上海崑劇團的版本中，「黃衫客」的戲比較「攪」，吳雙演出也很「出跳」，這種處理是好是壞，現在很難說。但古先生把劉公濟和黃衫客結合為一，讓黃衫客的俠義通過「正能量」的劉公濟來完成，非常巧妙。

劉公濟是李益的恩師和領導，李益是他的得力手下。後來李益遇到盧太尉刁難，劉公濟又正好奉旨暗訪盧太尉貪腐弄權的案子，碰到李益和霍小玉的事，順便把他倆撮合了。這樣一改使得劇情發展很順妥，劉公濟這個人物形象也很完善，比以前的改編高明得多。排戲排到這裏大家都有同感，感覺最大的矛盾被解決了，《紫釵記》所承載的「理」就更可信了。有一個好的理念時，不要猶豫，不用兼顧，就像《紫釵記》這個戲，去掉一個黃衫客更好，留着反而麻煩。古先生的這個改編很有魄力，很讓我感動。

除此之外，在曲文內容上，我們一直在研究哪些保留，哪些可以減掉。同一個情感的抒發反覆出現，觀眾容易打瞌睡，審美疲勞，這類內容我們可以省掉。但盡量保留一套流暢規範的崑曲曲牌，這是我們要保留的，如此方見崑曲曲牌的雅致，不講究格律地亂選曲文是外行的做法。

在表演方面，由於不同演員師承不同，有各自的表演特點，演出來味道不一樣，所以同一段《牡丹亭》的〈遊園驚夢〉，我們能百看不厭。我認為崑曲無形中已經形成了「流派」，比如汪世瑜和岳美緹的〈拾畫叫畫〉各有千秋。學生們師承不同，別人一聽就知道是跟誰學的。老師的特點一代一代地傳承下去就形成了「流派」。流派一壯大，這個劇種的發展就有希望了，這是必然規律，我認為這也是崑曲未來發展的空間和方向。

即使是〈折柳陽關〉，南北的表演風格也不一樣。浙江崑劇團的〈折柳陽關〉由周傳瑛老師把關，把細節處理得很動情，又經過幾十年的傳承和打磨，我認為浙崑這個戲比其他劇團的表演，感情更細膩。當然，這並不是說北方的或者上海的不好，大家各有特點。這次《紫釵記》的主要演員，曾杰和胡娉的老師是浙崑的汪世瑜和王奉梅。邢金沙也跟汪老師學過，不過不是一直跟隨在旁。溫宇航的〈折柳陽關〉是跟北崑的張毓文老師學的，雖然他也跟汪老師學過，但畢竟「出生地」不同。他們的唱腔，我們都要求統一按《振飛曲譜》演唱，不可能兩組演員有兩種唱法，那麼曲譜、配器、聲部都得搞兩套，樂隊得忙死。但是在唱腔統一的情況下，只要導演同意，演員可以根據自己的理解在節奏上有變化，只要和鼓師、笛師配合默契就可以。崑曲有很強的可塑性，演員可以唱出不一樣的味道和情感。排練過程中我們也讓演員去理解、比較，他認為哪種一樣的曲子可以唱出不一樣的味道和情感。排練過程中我們也讓演員去理解、比較，他認為哪種處理好就保留哪個，但整體而言還是比較傾向浙崑的表演。在這種愉快的合作中，演員可以盡情地展現自己的表演能力。

這次兩組主演各有特點。曾杰和胡娉兩人從小在一起演戲，搭配得比較默契，戲也比較熟練。溫宇航和邢金沙他們分別來自台灣和香港，難得湊在一塊兒，排的次數比較少。但是他們兩個有比較成熟的自我意識，能帶着樂隊跟隨他們的節奏走，而且他們的表演很有激情。舞台上的確是「薑還是老的辣」，相比起來，曾杰和胡娉還是孩子，還要吃奶。所以汪世瑜、王奉梅老師這

兩個「奶媽」跟得很緊，兩位老師拼命給他們找不足，想方案，同時還得不斷地肯定他們，給他們信心。所以這次排演，曾杰和胡婥的進步很大，一方面是有「大哥大姐」在前面領路，更主要是「老爸老媽的奶水充足」，營養充分才能發育健康。

《紫釵記》的舞台設計也遵循了我們一貫的創作宗旨。上崑的《紫釵記》是郭宇和張銘榮導演的，我覺得他們在繼承中往前走的步子比較大，他們有大量的投資，光服裝就要幾百萬，那是當時「大製作」理念主導下的作品。而我們這次的設計，完全是「一桌二椅」，整個舞台是「出將入相」。演員從房裏出入走的是「出將入相」，若從側幕出來則表示從外面進來，如此一來也擴大了整個舞台的使用空間。我們給觀眾的舞台印象既是傳統的，又是現代人能接受的。原本我們還設計了一個會移動的電子平台，使用的時候「嗚嗡嗚嗡」地響，我一聽這個聲音就不喜歡，「攪戲」，所以最終決定去掉。我們也希望利用新的事物和手段，提升我們的創作理念。但是我更認為，崑曲還是簡單為美，愈簡單愈高明，愈能達到表演的最高境界。

古先生常說，「曲是崑劇的靈魂」。靈魂是甚麼？「曲」唱出「情」來就有偉大的力量，若唱不出「情」則是演員功力不夠。拍曲和舞台表演不一樣，拍曲是欣賞曲詞，可以一板一眼地唱。到了舞台上，演員必需有一種心理節奏，再一板一眼就不行了。該哄的時候要哄，該頓的時候要頓，要聲情並茂地傳遞給觀眾，觀眾也在看你表現出來的喜怒哀樂，是否符合他們對人物、對情

感的想像。所以要先從「曲」開始，然後由形體動作去把握節奏，最後真情流露在同一個節奏裏面，該喜則喜，該悲則悲。就怕有些演員，身上動作先做好，臉上再笑，這種不統一的表演還是初級階段的表演。表演藝術很偉大，能打動人的演員更偉大。

這次《紫釵記》的創作對我們團隊是一種提升，大家用「一棵菜」的精神把這個戲打造出來。我們共同實現了古先生的願望，可惜他身體欠佳，如果他能夠更多的參與到排練裏，我們肯定可以探討得更深刻，即使有些藝術上的理解不一樣，也可以互相討論琢磨。藝術可以這樣走，也可以那樣走，怎麼走更正確，更能得到觀眾的認可，需要大家站在一個更客觀的角度來看。人們的審美要求也隨著時代在變化，在這種背景下，傳統劇目如何整理改編，這個課題值得我們研究。藝術的創作很艱辛，但是完成之後很幸福。

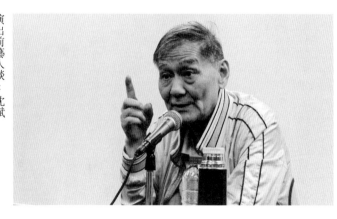

演出前藝人談：沈斌

難為情處見巧思——新版《紫釵記》的主要看點

汪世瑜

編者按：《紫釵記》二〇一六年在港搬演期間，主辦機構於六月十六日在香港文化中心舉行了一場講座，題為「藝人談：紫燕分飛情益深——談崑劇《紫釵記》的排演」，本文是汪世瑜當日的發言，由周江月根據錄音整理。

《紫釵記》是湯顯祖的精彩作品。為寫這部戲，他把早年完成的《紫簫記》推翻重新編排。作為一個偉大的劇作家，湯顯祖對藝術的追求是永無止境的。我們現在要紀念他逝世四百週年，於是拿出《紫釵記》進行排演，由浙江省崑劇團以及溫宇航、邢金沙兩位主演一起參與，以紀念湯翁的創作成就。

我自己以前一直表演此劇中的折子戲〈折柳陽關〉，卻沒有很好地研究《紫釵記》全本。這一次幫助崑劇團的演員加工排戲，借此機會，我也認真地研究了這個劇本。湯顯祖寫此劇時接受了王實甫《西廂記》的創作理念，並在此基礎上發揮想像力，使人物更具個性化。用今天的話來說，湯顯祖不只是在寫故事，更是在寫人，他是把李益和霍小玉這一場轟轟烈烈的戀情寫到了極致。

崑劇紫釵記

79

古兆申先生這次台本的改編也非常了不起，他遵循湯顯祖原著的精神，掌握了《紫釵記》的靈魂。他把戲劇化的片段集中在一起，使李益和霍小玉這兩個人物「豎」了起來。

在此我想要跟大家分享這版《紫釵記》的主要看點。

首先，《紫釵記》在內容和情趣上不落一般才子佳人戲的窠臼。在我們常見的愛情戲中，男女主角往往都要上演「一見鍾情」的戲碼。譬如《牆頭馬上》，一個人在牆頭，一個在馬上，從來沒有見過，突然相見，便心生傾慕。再譬如《西廂記》，儘管男主角張生見過很多女性，但是他從未見過崔鶯鶯，偶然間在佛堂上見了，也是「一見鍾情」。更有大家熟悉的《牡丹亭》，杜麗娘和柳夢梅之間是「夢中情」，所有相見都在夢裏，兩個人自己都不清楚。然而《紫釵記》不是這樣的，李益和霍小玉都是有目的地追求自己的愛情。李益早就了解霍小玉的情況，她儘管身在歌坊，卻是溫柔貌美，很有才華的女子，是他日思夜想的夢中情人，所以他主動地去「尋」霍小玉；霍小玉也從許多人口中，尤其是鮑四娘口中得知，李益是當今最好的才子，最「靚」的俊男，故而心嚮往之。兩人在見面之前早已互相仰慕，兩人的接觸也是有心安排的結果，絕不是一般才子佳人戲的「偶遇」和「一見鍾情」。

崑劇《紫釵記》兩人初見時的情景，也與一般男女相見不同。第一場〈墮釵燈影〉就是講霍小玉失落玉釵，李益拾到後，兩人相見。一般的劇本安排可能是這樣：你是我傾慕的佳人，我拾到

80

你失落的釵，現在要還給你，在此過程中向你表示我的愛意，於是兩個人就在一起了。然而這個戲不是這樣演的。上文已經介紹了，李益和霍小玉兩人見面之前已有了解，而且兩人都有各自的驕傲（李益是知名才子俊男，霍小玉出身皇家貴族）。他們見面後的第一次對話，霍小玉故意這樣說：「我從鮑四娘那裏聽說你的詩名，今日一見，見面不如聞名，才子豈能無貌？」言下之意「你的貌還夠不上我的標準」。大才子李益聽到霍小玉損他，他的反應也很聰明。他說：「才子好色，佳人重才。」兩人的第一次交流恰恰都是互損，這在古代很是少見。

之後李益進一步揶揄霍小玉，他欣賞霍小玉的小腳：「你那麼小的腳，在這大街上走來走去，就是為了要尋一個釵，我真是為你可惜！」類似的情節在《西廂記》裏也有出現，但無外乎是張生「要量量鶯鶯腳有多小」這種直接的表現手法。在《紫》劇中，李益一邊欣賞着霍小玉，一邊在損她，這種語言非常有趣味。古人常用「金蓮」形容女人的小腳，當霍小玉說「此釵值千金也」，李益反過來說「此會值千金也」，他把腳、釵、人結合到一起。這樣才子佳人的初見，確實非常詼諧有趣，令人回味無窮。

根據這個台本的安排，第一場〈墮釵燈影〉是二人初見，第二場〈試喜盟詩〉已經是二人新婚之後了。媒人也沒見到，熱鬧的場面也沒有，兩人居然這麼快就結婚了，現代觀眾可能會覺得不解，覺得這個婚姻過於草率。事實上也正是如此，正如盧太尉後面所說，這個婚姻「來得容易」，

所以恐怕也「丟得方便」。霍小玉當時已被霍王府驅逐，淪落歌坊，以當時的社會風俗，也不得不如此。大家如果看過《桃花扇》想必就能了解，侯方域娶名伎李香君也是這樣簡單的。《紫》劇這樣的安排，讓觀眾感到兩人一開始並沒有認真地對待這段婚姻。我想李益最初恐怕也沒想過，得到霍小玉之後會與她廝守一生，所以在第一場中，李益都不叫霍小玉名字，只叫她「那人」，可見其隨意。然而就是這樣隨意的結合，恰恰產生了最堅貞的感情。兩個人結合之後都感到滿足。李益發現霍小玉是她夢寐以求的女子，霍小玉更是感謝老天恩賜，得以讓這樣的才子伴她身邊。兩人結合之後的感情十分濃烈，所以他們很尊重對方，亦非常珍惜和保護這份感情。隨着劇情的發展，兩人歷盡艱辛，觀眾更加體會到，這場婚姻雖然「來得容易」，李霍兩人的堅守卻「來之不易」）。

另外，如同許多劇目一樣，《紫釵記》以劇中道具為作品之名。然而這個「紫釵」在劇中的作用與其他類似劇目大大不同。譬如《玉簪記》、《荊釵記》、《釵釧記》中的「玉簪、荊釵、釵釧」都只是一個道具，點到而已，沒有在這上面做文章。但是《紫釵記》中的「紫玉燕釵」始終貫穿全劇，它是兩人感情發展的見證。這個紫釵由霍小玉的父親霍王爺請人精心打造，想在小玉成年之時給她戴上，以示她由少女長成成熟女性，其價值也由霍小玉的母親親身說法，介紹給觀眾知道。之後整部戲的劇情都由「紫釵」來推動：第一場「墜釵」，釵掉在了梅樹上，所以小玉才要「尋

釵」；之後李益「拾釵」並且「戲釵」，兩人初次見面交流；；最後兩個人一起「詠釵」，以釵為憑，因釵定情。

〈折柳陽關〉他們要分別了，因為李益要去當參軍，所以只得「分釵」；分隔兩地的兩人都睹物思人，所以又「思釵」。盧太尉為了招李益入贅，要把李霍拆散，所以他施「誘釵」之計，把釵從霍小玉手裏騙過來，給女兒做定情之物。李益在邊關的三年，霍小玉遭遇了種種磨難，迫不得已只能傷心地「賣釵」；李益見釵後，以為霍小玉另尋新歡而忘了自己，他也傷心，這兩個人是「雙哭釵」。最後「合釵」則是有情人終成眷屬，兩人借紫玉釵繼續結合在一起。李益和霍小玉之間的悲歡離合、生離死別，都有「紫釵」參與其中。我認為這一點比其他的戲要強，很值得我們去看。原作家湯顯祖和我們的編劇古兆申都敏銳地捕捉到這一點，用這個「紫釵」牽動着觀眾的心。

說到編劇古兆申先生，他對這個劇本的很多細節也考慮得十分周密。上文提到李益對霍小玉稱呼上的變化就是一個例子：一開始李益是隨意的——他無非是在找一個歌女，相當於我們今天聽說歌廳裏有一個歌喉好的漂亮歌女，也會想去見一面，所以他只說「要去尋那人」。但是他們結合之後，李益覺得霍小玉滿足他對伴侶的一切期望，能與他志同道合，所以他此時會珍惜地稱呼一聲「小玉姊」。等到〈折柳陽關〉，李益中了狀元，當了參軍，他把稱呼也改成「夫人」，以體現

身份的變化。歷經種種磨難，李益回到霍小玉身邊，對小玉解釋種種誤會，他這時候稱她「我那妻」，他真正地感覺到，霍小玉是他廝守一生的妻子。李益的感情就隨着稱呼的變化層層遞進，古先生這裏有意識地做了功課。

除此之外，編劇在內容剪裁上也作了很大的努力。他把原文五十三齣戲精減到十場，突出了霍小玉跟李益見面的四場戲，符合當今觀眾的審美情趣。他還把黃衫客這個一直以來令人費解的人物與劉公濟將軍合二為一，讓劇情的推進更加合理，也讓劇情更乾淨。

除了編劇，導演對這個戲也很用心。他在舞台上不安排過多的東西，仍然是以一桌二椅為基礎。但是這一桌二椅用得很巧妙，使得整個舞台乾淨而靈動，同時反映的場景明確而到位，這也是很深的功力。

我們的演員陣容也很有看點。此劇一共有兩組主演一起排演，我都在杭州看過他們排練。溫宇航和邢金沙已是在塑造人物，對人物的理解比較透徹。李益和霍小玉這兩個人物其實不好掌握。我演了一輩子的小生戲，演過各種各樣的小生，像李益這種風流才子不好演，他的風流比點，必然顯得「油」，這個分寸的掌握崑劇《紫釵記》是比較難的。霍小玉則是沒有太大的動作幅度，前面幾場戲基本上都醉在情愛中，所謂「如膠似漆」，後頭出現時，她就要賣釵了，等到再出《西廂記》的張生更甚，因為他是主動追求和挑逗女孩子的才子。第一場戲，演員演得稍微過一

現則已經病倒了。沒有場面上的大衝突，反而很難演。邢金沙演得相當不錯，她的分寸掌握得很好，而且也有必要的爆發力來征服觀眾。我們崑劇團的青年演員曾杰和胡娉，相比之下還比較稚嫩，但是他們演得很「真」。演員打動觀眾，關鍵要看「真情」，觀眾看戲也是「真聽、真看、真想、真反應」。所以演員在舞台上稍微有一點點虛假，觀眾是最明白的。曾杰和胡娉他們兩個演得比較「真」，所以演出來效果還不錯。其餘的演員班底來自浙江省崑劇團，他們也都非常稱職。

以上就是我想跟大家分享的這一版《紫釵記》看點。相信兩組演員在觀眾的監督下還會繼續提高。

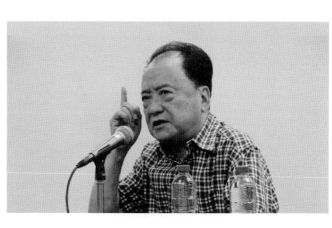

演出前藝人談：汪世瑜

困難面前煉真金——排演《紫釵記》的挑戰

王奉梅

編者按：《紫釵記》二〇一六年在港搬演期間，主辦機構於六月十六日在香港文化中心舉行了一場講座，題為「藝人談：紫燕分飛情益深——談崑劇《紫釵記》的排演」，本文是王奉梅當日的發言，由周江月根據錄音整理。

《紫釵記》這齣戲搬上崑劇的舞台，是古兆申先生十幾年來的心願，今日終於實現了，我真的為他感到高興。早在十幾年前，古先生就曾對我說，改編成粵劇的《紫釵記》在廣東和香港非常受歡迎，他本人也很喜歡這齣戲，崑劇舞台上沒有全本《紫釵記》，只有〈折柳〉、〈陽關〉兩個折子戲，所以他很想把它搬上崑劇舞台。他當時這樣跟我說，而且還想讓我來演，我跟他說我已經退休了，要演就讓年輕人來演。

我當時對排演全本《紫釵記》並不感興趣，因為我們以前也做過嘗試，但是並不成功。那是一九八七年，浙江省崑劇團曾經排過全本《紫釵記》，由陶鐵斧和我主演。當時排完向文化廳領導彙報，領導覺得劇本有不足，主要是「黃衫客」這個人物的問題。黃衫客是個俠客，全本中只有一場戲，前頭沒有交代，後面沒有發展，忽然憑空出現來成全李益和霍小玉的姻緣，來無影去無蹤。這種人物雖然是唐傳奇慣有的寫法，但當今觀眾很難理解。於是這個劇本被要求擱置修改，

後來浙崑又忙着別的事情，這個劇就不了了之，沒有作正式公演。這次古先生想浙崑排演這個戲，我覺得如果黃衫客這個「娘胎裏的毛病」不解決，還是很難成功的。

古先生也意識到這個問題，他花了不少的心血，一直在研究，也讓黃衫客的所作所為順理成章。在這一點上，我覺得這個本子寫成功了，我真的要祝賀古先生。也是因為我看到劇本中解決了這個難題，所以對排演全本《紫釵記》也開始感興趣了。

真正開始排演這個劇，我們也遇到了不少困難。首先，劇本的寫成真是很不容易，古先生把五十三折縮減到一個晚上十場戲，花費了很多心血和精力去剪裁。但是落實到具體排練時，還是會發現一些細節問題。據《霍小玉傳》所寫，霍小玉初見李益是十六歲，兩人分別時，霍小玉十八歲，從相見到離別有兩年時間。而在改編劇本中，第一場〈墮釵燈影〉兩人初相識，第二場〈試喜盟詩〉兩人就結婚了，除去第三場盧太尉的戲，到第四場〈折柳陽關〉就灞陵送別了，舞台上演來好像都是幾天之內發生的事情，但實際上已經跨越兩年，這種觀感上的落差也是我們想避免的，所以我們也反覆研究劇本，古先生也不斷對文字再作修訂，把類似的問題不傷皮毛地遮蓋過去，為此花費很多心血。古先生幾年前生了場大病，但他工作起來又很忘我，時常忘了照顧自己，這也讓我們都十分擔心。我們還一度勸他不用折騰來杭州排戲，但他還是過來了。

其次，這次排戲時間非常緊張。我們這次排戲是由導演先把大框架拉好，再讓演員去具體排戲。整個排演時間大約有一個多月，這時間本來就很緊張，然而這段時間浙崑剛好有很多工作同時進行，包括《韓信大將軍》的排演，還有《十五貫》上京演出以及各種公益演出等等，這就導致《紫釵記》的排演進程斷斷續續。當我們幫青年演員們「拉路子」的時候，他們還未能背下本子，主演的曾杰和胡娉每個晚上都在背唱腔、背台詞，每天都很晚才睡，都是為了能夠儘早放下劇本進行排練。

必須一邊看着劇本學戲。我們心裏非常着急，很擔心時間不夠。好在孩子們都非常努力，

另外，由於此次排戲有兩組主演，也使整個團隊的配合遇到一些困難。我們的主演來自兩岸三地，溫宇航來自台灣，邢金沙來自香港，另一組的曾杰和胡娉是浙江省崑劇團的青年演員。這種安排對崑劇團來說是史無前例的，排練時先由導演給曾杰和胡娉拉好路子，之後溫宇航和邢金沙再過來排練。戲裏大部分折子是新排的，溫宇航和邢金沙之前也沒演過，基本按照導演的要求，按照大家一起設計的動作來完成。但是有些折子是他們以前就演過的，比如〈折柳陽關〉，那就和曾杰、胡娉排的有所不同。這種差異就帶來一些問題，首先，樂隊需要適應兩組演員不同的節奏。雖然我們希望兩組演員的唱腔和鑼鼓點子要基本上差不多，不能差異太大，否則樂隊會「精神分裂」，無法作出很好的配合，這就需要兩組演員作出一定的妥協。我必須得說，這次樂隊

88

的表現很好，克服了很多困難；因為響排時間不多，樂隊一開始就進入狀態，參與排戲的討論，如哪些地方需要怎樣的鑼鼓，演員和樂隊一起很積極的討論，合作很有默契。另外，其他配演的演員也會遇到困難，比如演「浣紗」的張侃侃，一她得和兩組主演搭配，而兩組的表演路子是不一樣的，這也容易導致串位的情況出現。不過一切都還算順利，我們的演員、樂隊都非常用心，基本上都很好的完成了配合的任務。

面對排演中的種種困難，整個團隊都十分團結，配合默契。兩組主演之間也能互相學習，取長補短。排演中也可以看出，兩組主演是各有千秋，各有長處。溫宇航和邢金沙兩人比較年長，資格較老，舞台經驗豐富，風格穩重。曾杰和胡娉則青春靚麗，而且兩人長期搭檔演戲，配合比較默契，互相只要一個眼神，就能明白對方的意思。我這一次尤為欣慰的是胡娉提高得很快，她知道該如何創造人物了。以前演折子戲，都是老師手把手教她，把傳統傳承下來便可以。而這次排新戲，沒有樣板可以參考，需要她自己去創造人物。我和她一起讀劇本，理解詞義，幫助她根據傳統的手法設計一些動作，豐富她的表演。

一 張侃侃因事未能出席是次演出，浣紗一角改由白雲扮演。

胡娉一直跟着我學閨門旦，她那種甜美嬌柔的味道非常足，身段也很柔美。而邢金沙以前唱過刀馬旦，和胡娉的感覺不太一樣。邢金沙作為一個五十歲左右的演員，正是藝術上成熟的年紀，並且她自己非常努力，經常琢磨許多唱唸上的細節，她常常發微信給我，跟我交流心得。兩組演員在對方排戲時都在旁邊看，相互學習，這是很難得的。

當然，如果給我們這個戲更多的排練時間，呈現出來的表演肯定會更精準、更細膩。一個新戲要搬上舞台，需要不斷地揣摩，不斷地錘煉，「十年磨一劍」，才能達到完美。這次雖然面對了許多困難，但由於大家的團結，任務還是圓滿的完成了。

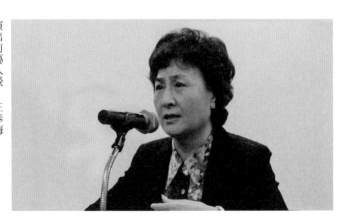

演出前藝人談：王奉梅

邢金沙訪談

編者按：這是二〇一六年底與邢金沙所作的訪談，地點在香港演藝學院，進行訪談的有雷競璇、陳春苗及李津蕙，訪談錄音之後由李津蕙整理，再經由邢金沙審定。

問：能跟我們說說您是如何進入戲曲世界的嗎？

答：我最初學習戲曲很大程度上源於家庭的薰陶。我父親邢仁東是一名南下幹部，他在上海公安總隊文工團做藝術類相關的工作，是位京劇票友，也是個戲痴。他收藏了很多關於梅蘭芳先生的書籍、雜誌、劇照等，常常在家中播放京劇以及其他劇種的資料，我就是在耳濡目染下接觸到戲曲的。我家姊弟四個，從我們很小的時候，父親就風雨無阻地帶着我們到家附近的玫瑰園喊嗓子，每天晚上又教我們唱《貴妃醉酒》，指導我們一眾孩子如何正確發聲，還幫我們分析劇本、人物性格特點、唱腔處理等，好像要訓練我們朝專業演員的路走。

我和弟弟邢岷山小時候就讀於杭州大關小學，那是一所全國著名的重點藝術小學。我們入學後需要選修音樂或演藝，我選了琵琶和柳琴，由於特別鍾情彈琵琶，還特別向著名琵琶演奏家顧振寶老師學習。時值文化大革命期間，很多演藝劇團都解散了，我們大關小學也就

擔當了接待國家外賓的角色。因此，我有機會出入接待高級別領導的杭州飯店、華僑飯店，為不少外國領導人演出，如美國總統、古巴元首、柬埔寨元首西哈努克親王等，為他們表演歌舞、柳琴彈唱等。

小學畢業後，我上了普通中學，那裏缺少藝術氛圍，這讓我非常沮喪。直到一九七八年浙江崑劇團恢復招收學員，那時我大姐已在杭州市藝術學校學京劇，父親希望我跟弟弟也學戲，因此要我們倆去投考。我不是很想去，因為我已經學了六年琵琶，顧老師還鼓勵我去考中央音樂學院。在我的堅持下，父親只帶了弟弟去考。

崑劇團招生競爭非常激烈，五千人報考，只收六十個學生。由於弟弟各方面條件都很好，便考上了。父親便又向周傳瑛、王世瑤等老師推薦我，可是當時女生的名額幾乎已滿，父親說：「你們看一下，如果不行就算。」這樣我在半推半就下也去了考場，演唱了《龍江頌》「手捧寶書滿心暖，一輪紅日照胸間⋯⋯」，以及《紅燈記》「都有一顆紅亮的心⋯⋯」。更巧的是，伴奏者是我小學同學，從前在學校便經常合作，因此當時發揮得特別好。周傳瑛老師說我是好苗子，便錄取了我。其實當時浙江省戲校也取錄了我們姐弟，但父親最終為我們選擇了崑曲。就這樣，我們四姊弟裏，大姊唱京劇，弟弟與我唱崑劇。

問：請您說一說一九七八到一九八六年期間在浙江崑劇團學員班學習的情況。

答：我們這一輩的學員是秀字輩，分大班和小班。六小齡童是大班的同學，我年紀小，進不了大班，但在小班裏年紀最大，因此做了班長。當時班裏的文戲主要由傳字輩的周傳瑛、王傳淞、包傳鐸、姚傳薌、王傳蕖等老師教授，世字輩的沈世華、汪世瑜老師，以及上海崑大班的周雪雯老師也有教授，基本功和武戲有張正堃老師、著名京劇演員蓋叫天的孫子張善麟老師來教，另外還有蓋派武生周鎮邦老師把子功。

最初學戲時不分行當，大家一起學。我學的第一齣戲是〈思凡〉，之後又有沈世華老師及周雪雯老師先後教了〈琴挑〉、〈斷橋〉、〈百花贈劍〉等開蒙戲。由於我嗓子、扮相、個頭、氣質都適合唱文戲，所以就編排我進了閨門旦組。我還記得姚傳薌老師教我們的第一齣戲是《牡丹亭．遊園》，當時他已七十多歲，牙齒也掉了些，又駝背，膝蓋也不好，他讓我們不要學他這些缺點，而是要注意學他的身段感覺。他教得很細很慢，要我們「慢工出細活」。他的指導為我們打下很好的基礎。

後來周雪雯老師希望排兩齣文武兼備的劇目《雷峰塔》及《青虹劍》，但班上的旦角不是武旦就是閨門旦，惟一文武兼擅的就是我，因此老師就推薦我到上海跟「武旦皇后」王芝泉老師學武戲。當時王老師正值演藝生涯的黃金時期，本無意收學生，因為教學要花大量心思精力，也很傷害嗓子。但後來老師看我武功底子不錯，條件也很好，只是腰、腿欠了點力

度，便破例收下了我。從此之後，每逢寒假暑假，我就去上海找王老師學戲。早上到劇團練功房練功，下午到她家院子學習。當時跟王老師學的第一齣戲是《八仙過海》，一九八二年我便憑此戲獲得優秀小百花獎，後來又向她學了〈盜草〉、〈擋馬〉、《扈家莊》、〈借扇〉等武戲。憑着武戲基礎，我在《伏波將軍》裏飾演馬纓一角，獲得了青年演員一等獎。對此，王老師也感到高興和欣慰。

暑假寒假以外的時間我都在浙江崑劇團裏，主要演文戲，周雪雯老師、沈世華老師給了我非常多的指導。學戲的幾年裏，比較常演的有〈百花贈劍〉、〈琴挑〉、〈斷橋〉、〈搖錢樹〉，大戲則有《雷峰塔》、《雷州盜》、《長生殿》、《青虹劍》、《伏波將軍》等。其中有很多劇目是我喜歡的，如〈斷橋〉、〈思凡〉、〈借扇〉等，唱腔都很好聽。又如〈琴挑〉，當時是沈世華及徐冠春老師教的，他們教得非常細，講究出字、頭腹尾，是我曲唱方面的啟蒙老師。

我第一次登台是在杭州勝利劇院，在學期末的彙報演出上演〈斷橋〉，正好趕上上海的俞振飛大師來杭州，他也看了我的演出。俞老看完後還指點了我化妝的技巧，例如要根據五官特點把薄的嘴唇畫厚一些，我印象很深刻。

畢業實習時經常要下鄉演出，一天演兩場。不但要忍受寒冷的天氣、簡陋的場地及簡樸的生活，還要適應鄉間村民的文化水準來調整戲碼。很多精彩的文戲，如〈琴挑〉、〈斷橋〉、

問：後來是甚麼原因促使你到了香港？

答：一九八六年時，我決定移居香港。主要原因是和家人團聚及當時的文化環境。時值崑曲市場蕭條，我們演出都沒有觀眾，有很多崑曲演員都改行了。當時我結了婚，我丈夫雖然在杭州唸書，但公公婆婆早移民到了香港，我們結婚後要到香港跟家人團聚，因此還是選擇了到香港發展。

問：來港後有何發展？

答：我曾經在北京拍過謝鐵驪導演的電影版《紅樓夢》，他在我來港之前為我寫了介紹信，介紹我到嘉禾片場。由於當時很年輕，形象各方面條件都不錯，嘉禾立刻簽我做藝員。不過，香港藝員生活與我想像的藝術事業大有分別，做藝員要刻意打扮、與媒體打交道、應酬社交、日夜顛倒，生活看似「多姿多彩」，但其實並不適合我的性格與志向。所以最終我還是退出了幕前，應聘成為無線電視台的一名配音演員，轉到幕後配音。

〈思凡〉都無法選演，因為文詞太深奧，需要演一些熱鬧易懂的，如〈下山〉、〈借扇〉等等。但整體來說，該段時間的經歷對我也是很好的鍛煉。

我當時為無線及嘉禾電影配音，第一部配音的作品是張藝謀跟鞏俐合演的電影《秦俑》，其後還有電視劇《射雕英雄傳》、古裝戲《西廂記》、《金枝慾孽》等。由於我接受過戲曲訓練，配古裝戲角色時，就能把古典韻味運用到配音工作上。做配音演員工作的十幾年裏，我一共配過兩萬多集電視連續劇。

問：您又是怎麼重新回到戲曲圈子的？

答：為了適應香港的生活，在來港之前，我已開始在杭州學廣東話。到了香港，我又去夜校學英文。但是離開了杭州，我非常想家，不過當時至少要在香港居住滿一年才能回去，與家人聯繫也不是很方便，再加上未能從事喜愛的戲曲工作，因此滿懷失落。我公公見此，便建議我在香港開班教授崑曲，從那時開始，我就開始了戲曲教學。當時的學生主要是粵劇伶人，她們知道我是崑曲演員，都非常認可。後來人漸漸多了，我便在九龍城及香港文化中心開班，多年來風雨無阻。教學相長，這工作也加深加強了我的幼功記憶。除了教崑曲，我還嘗試把崑曲元素融入粵劇的教學。多年來我在香港的教學漸漸為人所認識，也獲邀參與過東華三院的演出，自二〇〇〇年起，更是每年都舉辦專場。

二〇〇六年，一位學生告訴我香港演藝學院開辦的戲曲課程招聘老師，並鼓勵我去投考。記得當年剛到香港，我便專程去找香港搞藝術的地方，惟當時演藝學院尚未開設中國戲

問：能説説您獲得梅花獎的過程嗎？

答：我四十四歲時，浙崑的老同學們鼓勵我去參選梅花獎。梅花獎是每個戲曲藝術者最渴望的獎項，如果成功奪梅，既是對自己藝術表演的肯定，也是對辛勤培養我們老師們的答謝。不過，一開始我還是有猶豫的，一來在香港工作，梅花獎並不是必要的名銜，二來我當時已是演藝學院的導師，很難放下教學工作。豈料學院十分支持我去爭梅，讓我靈活安排上課時間，專注練習去爭獎。

曲系，只能將念頭擱下。等了十八年的時間，演藝學院的戲曲課程終於招聘導師了，雖然我也很擔心自己能否勝任，但還是報了名。最終，憑着自己多年的積累，和崑曲這門古老藝術的魅力，我獲得了演藝學院戲曲導師的職位。於是我毅然辭去了無線電視台的配音工作，重返自己喜愛的戲曲藝術。

不過，在香港辦戲曲教育是很艱巨的工作。香港演藝學院雖然成立了戲曲學院，但學院只有粵劇，即便是粵劇課程招生也相當困難，對比起其他學院的學生報考人數，戲曲學院的學生的確較少。這些年來，我一直把崑曲傳授給演藝學院的學生，就是想更好的承傳戲曲藝術。

其實這麼多年來，儘管多數時間待在香港，我仍然堅持經常到北京、上海跟沈世華老師、王芝泉老師進修，複習〈說親回話〉、《爛柯山》、〈尋夢〉、《虎家莊》、〈借扇〉等。近年又跟王奉梅老師學習〈題曲〉，去蘇州跟柳繼雁老師學習《西樓記・樓會》，可以說藝術上的修行沒有中斷過。當我下決心參評梅花獎之後，又花了一年時間，不斷回京、滬等地跟隨王芝泉、沈世華老師打磨〈遊園驚夢〉、〈說親回話〉及〈借扇〉三齣戲，最終在二〇〇九年成功獲得了獎項。

問：您是在甚麼機緣下開始跟隨香港曲家古兆申老師拍曲的？

答：在浙崑學戲時，我們跟隨姚傳薌、王傳蕖老師學習唱腔，老先生們唱得很有韻味，總覺得相比之下自己掌握得不是很好。我個人認為，崑曲字音應按中州音韻，南曲則依循諸如韻書《韻學驪珠》做根據，要規範地按照崑曲的腔格來唱，而且在咬字行腔、字頭腹尾都要講究嚴謹，有必要再下工夫精益求精。所以當我知道古兆申老師對崑曲字音很有研究後，便請古先生為我拍曲，希望再提升自己的唱唸功夫。

問：請您談談跟溫宇航是怎樣開始《紫釵記》的合作？

答：二〇一三年，經周雪雯老師介紹，我到台灣蘭庭崑劇團跟溫宇航合演《玉簪記》，劇本由李惠綿整編，蘭庭崑劇團王志萍團長邀請，周雪雯老師擔任導演，為我們重新捏出〈遇難〉、〈談經〉、〈手談〉、〈茶敍〉等段落。整個演出的籌備過程也很複雜，經常需要台灣、香港兩地奔跑。不過，這次合作給了古兆申老師信心，才令他生出為我們排演《紫釵記》的念頭。

《紫釵記》有唐滌生編的粵劇任白版，在香港可謂家喻戶曉，因此演出這個戲對我們來說是有一定壓力的。但另一方面，《紫釵記》歷史上少有全本崑曲演出，傳承至今的只有〈折柳陽關〉一折。古先生的版本堅持原劇、原曲、原詞，所以我們也比較有信心。

問：您之前學過〈折柳陽關〉嗎？您與溫宇航一為南崑，一為北崑，兩人的版本能磨合起來嗎？

答：我只在小時候跟老師們學過〈折柳陽關〉，但是當時並沒有錄像，這折戲演出的機會又不多，所以這次演出相當於重新學習，重新創作，對我也是很大的挑戰。至於溫宇航的師承有北方崑曲劇院表演藝術家張毓文，也有我們浙崑的老師沈世華，沈老師後來調到北方去了。所以我和溫宇航兩人的風格是基本一致的，在排練時我們也同時在討論和切磋，因為這齣戲所以我重新調整了身段。除了表演，曲唱上我們兩人、我們與浙崑樂隊也需要磨合。排練過程中，每當對曲文裏的字音不清楚時，我們就會一起翻查

99

韻書，一起討論，最後決定採用哪一種讀法。還有曲唱節奏的處理，比如〈陽關〉「河橋路，見了些無情畫舸，有恨香車」一段，古老師在「有恨香車」這一句做了撤慢的處理，不同於以往演員的常速演唱。對此，浙崑樂師也花了很多時間來調整磨合。

問：請您多談一下和溫宇航塑造人物的創作過程。

答：我們共花了將近一年時間籌備《紫釵記》，我自己好多次到台灣與溫宇航排戲。我們先自己根據唱詞、情節來設計人物的表演，待到戲有了雛形後，再到杭州請汪世瑜、王奉梅老師幫我們加工打磨。由於是重新創作的劇目，從戲服、唱段到舞台調度等方面都要做新設計。創作過程中很多老師給我們意見，我們也花了不少時間來磨合。

比如〈折柳陽關〉一折，霍小玉應該如何出場，走着還是坐車？我們認為一介弱質女子不可能山遙水遠走到灞陵橋，所以堅持小玉要坐着香車出場。又比如小玉所繡征衫，雖然之前就已穿在李益身上，但我們認為由丫環拿着征衫，再讓小玉親手送予李益較符合文意。整體而言，我們認為〈折柳陽關〉宜靜不宜動，身段不宜太花巧，應以唱為主。戲裏有些地方處理跟其他演員的演法是有差異的，最終保留了我們自己的想法。

總的來講，我們現在的演出體現了我們對曲文的理解及古兆申先生的見解，我們希望整

個舞台調度要以演員為主，同時保持戲曲虛擬寫意的特點。台灣的林祖誠也提供了很多幫助。

問：請您談談您是如何理解《紫釵記》中的李益和霍小玉？

答：在我們這個版本的《紫釵記》裏，李益在愛情上是有缺失的，某種程度上會予人始亂終棄之感。但我們也沒有跟從蔣防的《霍小玉傳》，把李益寫成真的始亂終棄，讓故事悲劇收場，這會改變整個戲的框架，也脫離了湯顯祖的原意。

對於霍小玉，崑劇《紫釵記》裏的人物和粵劇《紫釵記》裏的又有不同。粵劇《紫釵記》的〈花前遇俠〉及〈節鎮宣恩〉這些場次，給了霍小玉空間來表現人物的不同面向。崑劇《紫釵記》因為戲文原著的限制，霍小玉的性格呈現出來便沒那麼複雜，對演員來說想把人物演得更出彩相對來說便困難一些。崑劇與粵劇版本各有旨趣，也難同日而語。

問：您對現在排出來的《紫釵記》評價如何？

答：我十分享受《紫釵記》的創作過程，特別是這齣戲的唱段很美，例如〈賣釵〉一場，我覺得有着很高的藝術價值，觀眾看時也深受感動。遺憾的是限於演出時間，很多曲子不得不刪掉，這對演員和編劇都很為難。像〈試喜盟詩〉中霍小玉梳妝的一場戲，由於時間關係刪去一些曲

子，令本來要深化李益和霍小玉兩人情愛的表演顯得匆匆收場。而小玉在其後的第五、六場不上場，等到第七場〈賣釵〉才再上來，上來便要表現得傷心欲絕，人物情感的轉換太急促，形象就難以刻畫得飽滿。崑曲的表演本來於刻畫細膩情感上很擅長的，如果有更充足的時間留給我們，比如〈墮釵燈影〉、〈展屏賣釵〉兩場戲都能唱全，不刪詞抽板，整個演出將更加流光溢彩。我很喜歡也很滿意第七場〈展屏賣釵〉，因為這場戲的唱腔好、身段美，留給我發揮的空間很大。汪世瑜老師、王奉梅老師也提過，此場戲要唱穩不容易。

雖然有觀眾提出戲的前半段推進較慢，但其實我們已刪去了不少唱段，我倒是感覺整體十分緊湊。戲裏的每場戲我都喜歡，然而因為現代人的生活節奏，崑劇近年來的演出多是兩個小時左右。如果場地許可、經費許可，我很希望能排一個兩晚本的演出。那麼觀眾能夠輕鬆觀劇之餘，演員也有足夠的時間、空間去刻畫人物。

問：您認為劇本有甚麼地方可作進一步修訂？

答：香港的觀眾很受唐滌生《紫釵記》的影響，許多人認為沒有大鬧盧太尉府的情節。不過，我也聽到有些觀眾很認同刪去大鬧盧府的戲，人不滿足於沒有大鬧盧太尉府的情節。不過，我也聽到有些觀眾很認同刪去大鬧盧府的戲，因為現實裏大概沒有女子膽敢如此挑戰權貴；也有許多人喜歡〈墮釵燈影〉一折，認為是十

分飽滿的刻畫了兩人愛情。

　　我個人認為劇本是可以把一些枝節再修剪一下，把戲更集中到霍小玉及李益二人身上，圍繞「釵」的主題去發揮。比如〈吹台題詩〉一折可以再精簡一二，騰出篇幅給小玉及李益。再者，我覺得戲的結尾收得有點匆忙，或許可以再拓展、豐富一下，讓人物可以刻畫得再豐滿一些。

問：《紫釵記》有再度演出的計劃嗎？

答：雖說現在崑曲較受受關注，但我覺得每一齣戲的演出機會還是太少。演出場地也十分緊張，一個戲不能持續演出、持續打磨，進一步改善劇本、演出，這對崑劇創作是非常不利的，戲演完了也難以長留舞台，而且如今觀眾回饋給劇組的可行性意見也比較少。

　　我們是很希望將來有機會、有經費到內地如北京、上海等地演出的。其實香港及內地觀眾都十分支持與期待《紫釵記》重演，但香港的演出場地非常緊張，目前只能是積極期待。

　　我們現在錄製了個人崑曲專輯，包括《牡丹亭》、《玉簪記》、《紫釵記》及《療妒羹・題曲》等劇目的主要曲牌，希望能將我們所理解的崑曲藝術特別地保留為資料。我也在教學生《紫釵記》的曲子，希望能進一步鞏固、提升自己的演唱。

溫宇航訪談

編者按：這是雷競璇在台北和溫宇航所作的訪談，時間為二〇一六年年底，由李津蕙根據錄音整理，並經溫宇航審定。

問：請您說說學戲的經過。

答：我於一九八二年十月考入專為北方崑曲劇院培訓人才的北京戲曲學校崑曲班，一九八八年畢業後進入北方崑曲劇院擔任演員。一九九九年前往美國紐約演出及展開旅美生涯。直到二〇〇六年獲邀到台灣教學，再度活躍於崑曲舞台，並在二〇一〇年加入台灣國光劇團。

由於京戲在台灣流傳較廣，崑曲的演出機會相對較少，在國光劇團裏我演的也是京戲為主。我認為這對我的崑曲表演亦有正面影響，特別是在唱腔及表演力度上。崑曲唱腔較委婉，京劇的聲腔及表演力度則較強，我會把京劇演唱的「猛」稍為收斂，應用在崑曲的吐字、噴口及發音方面，以此補足崑曲演唱的力度，並豐富唱腔，使聲腔的個性更強。可以說，在台灣參與演劇的經驗令我對崑曲演唱有另一番體會與處理。

問：請您說說如何參與全本《紫釵記》的籌備及製作。

答：二〇一五年，香港康樂及文化事務署及香港中華文化促進中心籌劃於二〇一六年中國戲曲節搬演全本《紫釵記》。此前雖有上海崑劇團嘗試過搬演全本，但舞台上常演的一直也只有〈折柳陽關〉一折，所以要把古兆申先生改編的全本《紫釵記》搬上舞台，籌備過程絕不簡單。中國戲曲節以古先生的整編本為基礎，邀請浙江崑劇團演出，分別由兩組演員擔演，一組是浙江崑劇團的年青演員曾杰及胡娉，另一組是港台組合邢金沙及溫宇航。由於是香港、台灣及杭州的跨地合作，三地聯合製作的過程頗為折騰。從二〇一五年下半年起，演員們在港、台、杭州三地來回跑，商討劇本、進行排練、拍攝劇照、設計身段、唱腔、舞台調度等等。

問：歷來《紫釵記》只有〈折柳陽關〉一折流傳於舞台上，這個戲在中國北方及台灣可有流傳？

答：〈折柳陽關〉在北方流傳不廣，屬冷門戲，北崑已有近五十年不曾演出過這戲。直至一九九八年，我在因緣際會下，跟隨北方崑曲劇院國家一級演員張毓文老師學習此戲，並於同年與張老師搭檔在北崑首演。我在國光劇團時，把張毓文老師請到台灣教授崑曲，當時便教下這折〈折柳陽關〉。其後舉辦「張毓文老師傳承專場」，由台灣崑曲學生演出〈折柳陽關〉在內的所有張老師傳授的戲，這也使得這折經典劇目現身台灣戲曲舞台。

崑劇紫釵記

問：作為北方崑曲演員，與浙江的南崑路子演來可有差異？

答：我雖然出身於北崑，但自小南崑、北崑皆學，我也向南方的老師學過戲。如我在戲校四年級時便曾受教於汪世瑜老師，也向浙江崑劇團世字輩老師朱世藕先生學了好幾個戲，第一學的戲是《白兔記‧出獵回獵》。我從小就認識了很多浙崑的老師、朋輩，如林為林老師等，所以我對浙崑還是有較深入的認識的。向北方老師學的戲，就嚴格按北方老師所教來演，向南方老師學的戲就嚴格按南方老師所教的演，不同的戲演來也能南北風格分明。跟南方崑曲的演員合作，也能建立演出的默契，基本能做到無縫接軌、風格統一。像我的〈折柳陽關〉最初是張毓文老師所教，張老師雖是旦角，但對小生的路子也認識很深，教我完全不成問題。像我的〈折柳陽關〉我是在此基礎下，再參考朱世藕老師的表演及身段。

不過到我們排整本《紫釵記》時，難免也會有需要磨合的情況。演員的演出風格本來就有一定差異，像我的北崑路子、藝術指導汪世瑜、王奉梅老師的路子以及邢金沙本人的路子，都各有不同，如今磨合出來的是結合了多種不同處理的藝術呈現，其中還包括了我與邢金沙二人在排練時碰撞出來的創新設計，這最終形成了一個獨特、結合南北特色的版本。

我們與曾杰、胡娉他們兩組演員雖然同演《紫釵記》，但由於創作過程各異，風格面貌也就有所不同。曾杰及胡娉的版本以傳承為主，由汪世瑜及王奉梅老師執手傳授，充分體現

106

「戲以人傳」的藝術傳承方式，有着完整的浙崑特色；我和邢金沙少年紀比較大，藝術上也比較成熟，對劇本及人物有各自的理解，我們的版本就是以排練為本，通過排練期間的碰撞、磨合與妥協，在汪老師、王老師「戲以人傳」的基礎上，進一步帶入我們的想法，最終整合出兼具南北風格的表演樣式。這種跨地域的合作在歷史上十分少見，可謂非常難得。不過將這個戲排出來只是第一步，與所有舞台作品一樣，戲要演得更好，仍有待不斷重演與打磨。只是現在社會情況與以往不一樣了，重演的機會少，能得到有益的回饋機會愈來愈少。

問：湯顯祖的《紫釵記》取材自唐代蔣防的小說《霍小玉傳》，李益性格充滿矛盾，複雜非常，你是如何演繹這個人物的？

答：我想李益於首場〈墮釵燈影〉尋找霍小玉的確是帶有目的的，這不是單純的偶遇，因為小玉有着霍王女、郡主的身分，他有一點攀高枝的意思。後來他被盧太尉薦往邊塞參軍，需與小玉一別，在〈折柳陽關〉裏崔允明及韋夏卿着他起行時，他說了「小玉姐話長，使人難別」，可見愛情終究抵不過男人的事業，李益的心早已跑到邊關去。我記得朱世藕老師於〈折柳陽關〉裏有一個非常傳神、能鮮明地表現人物性格的動作：當小玉給李益遞上柳枝時，他並不曾給予柳枝太多關

注，反而做了一個往後遠眺的動作，眼裏只有遠方的邊關了。這便促使小玉後來說了「妾年始十八，君才二十有二。待君壯室之秋，猶有八歲。一生歡愛，願畢此期；然後妙選高門，以求秦晉，亦未晚也。妾便捨棄人事，剪髮披緇，昔宿之願，於此足矣。」一番非常重的說話，這是小玉在請他重視這段感情。這番話是李益在〈折柳陽關〉裏的一個感情轉折點，他聽到小玉此番真情表白後，始收起搪塞之語，說出「皎日之誓，死生繫之，與卿偕老，尤恐未愜素志，豈敢輒有二三，固請勿疑，端居相待」，對小玉表態及作出承諾，着她放心。我認為李益此時才真正把心思回到小玉身上，人物才算走回正軌。

對於有些人會認為李益形象不討好，性格行為充滿矛盾，例如劇本似要描寫他不慕權貴，中了狀元也不去拜盧太尉門下，但後來被強招為婿，卻完全不敢反抗，表現懦弱。我想這正因為人物本來就是充滿矛盾，這也更顯得真實、獨特。古兆申老師的劇本也正好表現了李益的複雜面向：他欲在事業上建功立業，但不諳官場之道，性格上有一點「白目」；不欲攀附權貴，但性格軟弱，當「不上望京樓」之句成為盧太尉手中把柄時，不敢反抗，愛情方面更是猶豫不決，不但讓小玉苦候三年，更對盧家女兒唯唯諾諾。雖說李益有其苦衷，但他性格上的缺失導致後來一連串的誤會發生，即使不是負心，也是能力不夠，會備受譴責，但正正是人物不夠可愛，與忠於愛情的霍小玉對照起來，更顯得人性的複雜及深刻。

問：你認為排演《紫釵記》最大的挑戰是甚麼？

答：這個戲由折子〈折柳陽關〉發展成全本戲，從唱腔、身段、舞台調度等都要重新設計。這個戲最終能集各家所成，兼具北崑與浙崑特色，我認為相互的尊重是尤為要緊。如何演好一個戲，不同藝術家對於三地的合作模式也是經過一段時間的摸索，才慢慢建立起來。其中最大的困難是沒有可供借鑒的東西，就如首場〈墮釵燈影〉的身段，是我們慢慢捏出來的；

就如〈哭收燕釵〉一場，演繹時節奏得愈來愈快，要使勁往上催才能見效果。

員必須十足的投入與專注，一絲分神也會破壞戲的完整性。

能讓觀眾感受到人物的溫度，把戲托起來，使整個戲變得飽滿。因此這戲十分難演，要求演

濃郁的感情色彩去表達人物的各個面向，包括懦弱、對愛情的追求、在邊關的感歎等等，才

武場戲的大鑼大鼓，因此這戲很容易演冷，我作為一個人物的塑造者，需要投入很多情感，以

唱腔設計非常好，能表現角色充沛的情感。這個版本的《紫釵記》缺少熱鬧的場面，也沒有

能全面展示演員的功力。另一方面，李益人物性格的多面性很值得演員去挖掘、塑造。而且

巾生，威風凜凜、氣宇軒昂的小官生，考驗演員技藝之餘，為演員提供了很大的發揮空間，

整體而言，我覺得這個人物很值得去塑造。技術層面來講，李益的形象包含風流倜儻的

人物、表演節奏、身段設計、聲腔等各方面會有不同的闡釋角度與理解，參與排演的各位老師，包括汪世瑜老師、王奉梅老師、古兆申老師、導演、浙崑的團隊等，都給了我跟邢金沙很多發揮機會及創作空間，這種尊重是很難得的。

另一個困難則是我們與樂隊的配合，整齣《紫釵記》只有九個月的創作時間，我不但需與拍檔邢金沙設計身段、走位，更需與樂隊作最後的整合，這樣才能在舞台上呈現完美的演繹。但是次戲曲節安排了兩組演員同演《紫釵記》，兩組均由浙崑樂隊伴奏，為了讓樂師能掌握兩場演出，兩組的音樂處理差異不能太大，因此排練過程中也不得不作出一些自願或不情願的藝術妥協；再加上三地合作需要配合各人的時間才能安排排練，我與邢金沙最終也只能騰出一個月的時間留在杭州，與樂師磨合，是稍嫌匆忙了些。所以最終的演出效果有部分與我想像中有所出入。

問：你對這個《紫釵記》版本的評價如何？

答：我會給整個戲打七十五分，演出當然仍有很多可以完善的地方。首先從劇本角度來說，雖然有不少人對古兆申老師的劇本有意見，如沒有了黃衫客這一角色，戲裏也就沒有「鞋兒夢」，這樣的話，還成湯顯祖的「四夢」之一嗎？但我認為古老師的劇本整體而言為劇情的推進、人

問：若有機會重演，你希望可以對哪些方面作出改進？

答：我說說李益的人物形象吧。我覺得在這台戲裏，李益的人物已立起來了，即便有機會重演，我也不認為需要為他重新翻案。我會在此次演出的基礎上，再加以優化、豐富及調整。而且我認為〈折柳陽關〉是整齣《紫釵記》的戲膽，作為歷演不衰的折子，這場戲已為李益及霍小玉的人物性格定下了基調，整台戲的人物塑造也該圍繞此折發揮，假如重新塑造人物形象，可能偏離了本來的傳統。

物的鋪排等方面都提供了很好的基礎；劇本的主題、表演跟音樂三大範疇等都立得住，很是符合崑劇的表演內涵及審美。而且黃衫客是否真有存在的必要？其實在湯顯祖的劇本裏，黃衫客是個很勉強的角色，只出現在某些場次，並不貫穿整套戲；而「鞋兒夢」也不是戲的主題，只屬副線，因此相對而言，黃衫客戲份也不多，很多場次都是獨白，沒有與其他角色合作的對手戲。以前張世錚老師演過這個角色，但他那個版本的黃衫客戲份也不多，黃衫客只有功能性的存在。如果真要保留此角色，可能需要對劇本作較大程度的轉化，才能豐富人物及其對整個故事的重要性。

崑劇紫釵記

111

關於劇本篇幅、細節以及表演上也可以進一步完善。劇本方面，可以省去一些非必要的枝節與非主要的唱腔，讓重要場次如〈折柳陽關〉得以充分的發揮，以達至情節緊湊、表演張弛有度。也不必刻意迎合香港觀眾觀戲四小時的習慣，能用兩個半小時說好故事、表演精彩就足夠了。有些細節是目前劇本裏不太清楚的地方，也可以加以修補，比如有觀眾指出劇本沒有交代好李益給小玉寫的信，是被人扣起的情節，從而讓人覺得李益過於負心忘情，未來的劇本也可考慮加以交待。至於表演方面，是次演出因受制於有兩組演員的安排，在音樂、表演方面都作出一些妥協，無法盡善盡美，如能再演，我也會重新審視現在安排的一些身段、走位等，以求更好的塑造人物。

編者按：這是二〇二〇年底與胡娉所作的訪談，以文字及電話形式進行，訪問者和整理者是陳春苗，文稿經由胡娉審定。

問：浙崑的演員排輩是「傳世盛秀、萬代昌明」，你們這輩屬於「萬」字輩吧？能説説您入行的過程嗎？

答：我家鄉在浙江衢州龍游。小時候就愛好文藝，比較喜歡唱歌和跳舞。一九九五年我十四歲，當時衢州羣藝館招考學生藝員，我去報考。正巧浙江崑劇團就在隔壁教室招生，我記得當時招生的有王奉梅和陶鐵斧老師，印象中王奉梅老師特別美，特別有氣質，對人和藹可親。王奉梅老師看到我，覺得我五官清秀，就建議我也順道考考崑曲，嘗試一下。其實那時候我連「崑曲」是甚麼都不知道，聽也沒聽過。但我還是試着去考了。記得當時唱了一首〈瀏陽河〉，做了一段廣播體操，這樣通過了初試。

複試則到了杭州，我記得當時還表演了一段即興小品，要我演收到藝校錄取通知書時的情景；還跟着鋼琴視唱練耳，同時還有文化考試，然後就被錄取了，就是這樣誤打誤撞走進崑曲的世界。一九九六年，我被浙江京崑藝術劇院招收為劇團學員，劇院委託浙江藝術學校培養我們九十六屆的崑劇班，為期四年，我們是浙崑的「萬字輩」演員。

我們這批學員進校時共有三十三人，都是演員，沒有樂隊。當時除了我們這批四處招來的學生，還有一批年紀小一點的「小班」，如朱振瑩、田漾他們，比我們還要小四五歲。對於這一段學戲的歲月，我的回憶很多。不管年紀大小、甚麼行當，大家都一起練早功，一起上腿毯課、唱腔課、身訓課、把子課。朝夕相處，大家的感情非常深，這段經歷確實令人難忘。令人惋惜的是當時一起學戲的同學，部分後來轉行了，現在還留在團裏的也就十三四個了。

問：請您說說學校是怎麼培養你們的？

答：我記得進校之前，一眾新學員先被安排到京崑藝術劇院集訓一個月，主要是練基本功，踢腿、壓腿，做點簡單身段，也教教發聲，讓大家感受甚麼是崑曲。接下來是四年浙江藝術學校的校園生活。當時的班主任是馬佩玲老師，另外還有許多京班、崑班老師一起來幫我們上課。

問：能具體說說課上的情況嗎？

答：當時上課主要早上是練功、身段、把子課，任課老師主要是京班的老師。由於練基本功的最佳年齡是十一、十二歲，甚至更小，對於年紀偏大的我來說，剛開始訓練我還不適應的，

因為我當時已初中畢業，腰腿偏硬，要做好，只能比「小班」同學付出更大的努力。記得毯功課上，有兩位壓軟度的老師，我會走到用勁比較狠的老師身邊，開始硬壓的時候感到很痛，會掉眼淚。其實並不是我能吃苦，是我覺得吃這些苦對我更有幫助，我就是這樣痛着「享受」着。

而下午就會上文化課和唱腔課。我記得當時京、崑都唱，我們還特意唱京戲來開嗓。當時也有何炳泉老師來給我們講崑曲唱腔的字、腔等理論，張金魁老師來幫我們拍曲。當時年紀小，我們的文化水平還不太能理解這些知識，又加上早上練功練得太累，班裏的同學下午上課都老打瞌睡，這門課當年沒學好，其實是很可惜的。這麼一輩十幾歲的小孩，不太懂事，老師們管理我們的學習和生活都很辛苦，我們今天能在台上有點成績，離不開老師們當年精心培育，父母那般的悉心照顧。

問：你們甚麼時候開始分行當的？

答：我們是第二年開始分行當的，我被分配到閨門旦組，但是我骨子裏卻特別喜歡武旦。在藝術學校學習時，我的武功也算是不錯的，但老師會根據每個人的形象和特質來分配，於是我就成了一個閨門旦了。當時閨門旦組就我和另一個同學謝元真，我們學的開蒙戲是〈遊園〉，

是張志紅老師手把手教的。開蒙戲留下的印象特別深刻，這折戲十八分鐘，曲詞很典雅，我們當時還不太能理解內容，就是跟着老師一點一滴模仿，一句一句學唱，記住每一個身段和眼神。整折戲學完之後，第一個感受是很有成就感，不過應該說那時的我並未真正了解崑曲，以為會模仿就是學會了。而隨着自己年齡增長，愈發覺得崑曲博大精深，不是簡簡單單的一招一式，必須心存敬畏，深入理解和體會才算入門。除了〈遊園驚夢〉，在校階段，我還學過〈跪池〉、〈思凡〉、〈離魂〉等折子戲。

問：在校階段有演出嗎？

答：也有演出，但不多，「小班」的同學演出機會反而比我們多。由於他們年紀小，身上比我們柔軟，演來更討喜，而我們主要龍套演得多。在二〇〇〇年的畢業彙報演出，我演了自己的第一齣主戲〈遊園驚夢〉，就這樣，一個當代小毛丫頭走進了明朝戲劇大師湯顯祖的世界，唱起了崑曲。

問：那進了劇院後，學戲時間多還是演出任務多？

答：畢業的同年，我們就進江京崑藝術劇院工作。應該說我更多的戲還是在進團後學的。當時跟王奉梅老師學《牡丹亭》上、下本、〈題曲〉、〈琴挑〉等折子戲。我還跟九十多歲的張嫻老師學〈定情賜盒〉，老人家每天提着一個籃子早早來到排練廳，一招一式、一板一眼的教我。我

一直記得她還多次對我說，除了演闖門旦，戲路還應該寬廣一些，可以多嘗試演繹其他角色。我

在二○○三年之後，每年還有一些崑劇節提供的學習機會。早些年的崑劇節除了演出，

還會舉辦一些學習班，由老師們教他們的拿手劇目。我後來陸續學過不少戲，如跟王奉梅老

師學了〈亭會〉、跟世瑤老師學了〈活捉〉；向張洵澎老師學過〈尋夢〉，向谷好好老師學過〈出

塞〉、〈水門〉；最近還在向胡錦芳老師學〈偷詩〉。

至於演出方面，入團初期，主要是參加團裏的大戲演出任務，如當時的《暗箭記》、後

來的《大將軍韓信》的演出。有時候也會參與一些崑曲宣傳講座的示範配合演出，我記得

二○○一年去了香港中文大學演過《牡丹亭》。二○○八年後，團裏演出大戲的機會更多，我

們就一邊演一邊學，陸續學演了《西園記》、《長生殿》、《獅吼記》、《十五貫》、《雷峰塔》、

《風箏誤》等傳統戲，又排演了一批新編大戲，如《紅梅記》、《梅妃夢》、《喬小青》、《鐘樓記》

等。

二○一三年，我正式拜王奉梅老師為師，成為她的弟子。更多的就跟在她身邊學戲，有

戲排演的時候，我會經常跑去向她請教，她也時常來劇場監場指點。這次演出《紫釵記》，基

本上就是王老師一招一式設計好再教給我的。

問：謝謝您跟我們分享從藝的情況，讓我們對您有了更多的了解。我們現在聊聊《紫釵記》吧，在演這次的大戲前，您以前有學演《紫釵記》的經歷嗎？

答：二〇一〇年我們團裏創排《臨川四夢》，戲中有「四夢」片段，我被安排主演《紫釵記》的〈折柳陽關〉霍小玉一角。這個戲團裏只有王奉梅老師演過，是一出經典的唱功折子戲。我們當時是看着王老師在浙崑出版的《百折崑劇舞台藝術片》折子戲錄像學的，沒有親授，所以心裏不太踏實；而我的唱也一直比較弱，當時不免有些猶豫和彷徨。不過，最終還是鼓起勇氣登上舞台。我還記得當時演完，有老師向我提意見，說我把霍小玉演得過於端莊和穩重。這讓我興起重新去理解霍小玉人物的念頭。雖然只有十八歲，但這個小女子也經歷了一些人生滄桑。她在新婚「極歡之際，不覺悲生」，與李益分別之時作「八年之約」，只希望李益能在她三十歲後才將她拋棄，這麼卑微的期望就足以讓她滿足。我想霍小玉會有這樣的想法與她出身有關，她雖是王爺之女，但母親是歌姬，生性中就有這種自卑。聽前輩們說過，這一折戲有好多細膩的小地方要注意演好，但是我們想要理解並呈現這些細膩之處其實很不容易。

當時自己演這段戲並不能說成功，除了是自己個人藝術水平還不夠成熟外，也和這個片段是自己看錄像學的，缺少老師親身的指導有關。

她的形象與其他「三夢」女主人公都不同，內心世界比較複雜。

可惜後來一直沒有學習和演出〈折柳陽關〉的機會。直到二○一六年古兆申老師改編《紫釵記》，才圓了自己這個心願。

問：那麼您這次演全本《紫釵記》有甚麼難忘的經歷與體會？

答：這次演全本《紫釵記》，跟以前演那一點點片段相比，難度就大許多了，要投入的時間和精力也特別多。我要先說說老師們在這個戲裏對我的幫忙。由於這次改編的《紫釵記》有十折戲，除了〈折柳陽關〉有傳承，其他都是新戲。剛接到這個演出任務，我還和曾杰一起嘗試設計過〈墮釵燈影〉一折的身段調度，為了這事我們都絞盡腦汁。還好不久之後汪世瑜、王奉梅兩位老師就進了劇組，我們便輕鬆了許多，主要便是跟着老師們設計好的表演，盡力呈現出來。如果我們的演出尚有可取之處的話，都是因為得到老師們的精心指導，是老師們每天來回排練廳，用無比的耐性和循循善誘換回來的。

之前翻看學戲時的照片，當中有一張是年逾古稀的汪世瑜老師扎着馬步和跪在地上的曾杰和我一起探討如何呈現劇中人物的情感，想想還是很讓人感動。我也還記得在杭州《紫釵記》彩排演出前半小時，王奉梅老師還不放心的在邊上細聲對我提點演出細節，演出時也一直在側幕為我把場，這些對我都是莫大的激勵。我還要特別感謝古兆申老師對我的幫助，早

在演《紫釵記》之前，他就一周一次在電話中為我拍曲、練唱，講解咬字和行腔，這門小時候沒上好的課，是古先生為我補上的。

這個提高對我演《紫釵記》可是受益匪淺，特別是這次的《紫釵記》對唱尤為重視，甚至可以說是以唱為主，如〈折柳陽關〉一折演下來將近三十五分鐘，都是大段唱段，我們得在舞台上載歌載舞，要讓觀眾坐得住、呆得牢，還是挺不簡單的。唱功要過關，表演上既不能太溫，也不能過火。除了自己四功五法的基本功要扎實，還得掌握好人物眼神的點進、節奏的把握、情感的處理。

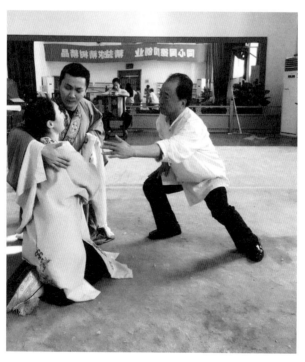

汪世瑜指導胡娉、曾杰身段

問：這次再演霍小玉，有甚麼不一樣的體會？

答：霍小玉雖為郡主，但是庶出；雖不是歌妓，卻是歌妓之女。難免感到自己身份低下，婚姻上欠缺自信。花燈之夜，偶遇李益，兩人一見鍾情，讓她對未來有更多的憧憬。兩人婚後也非常甜蜜，就如〈試喜盟詩〉一場戲，汪世瑜和王奉梅老師在表演上做了許多大膽的創新和編排，揉進了一些更「現代」的表演手法，如李益給霍小玉脫披風時，俯身去聞披風餘留的香味，以此表現對霍小玉的喜愛和憐惜；又如戲裏李益為霍小玉梳妝、畫眉等一系列的表演，這些細節為日後李益新婚燕爾便要遠離時，霍小玉不依不捨之情作了相當好的鋪墊。

要演好霍小玉這個人物，除了融會導演、老師們的解說和構思外，我也嘗試自己去細細揣摩。像霍小玉剛出場時還是未婚少女，要用閨門旦的表演手法去表現，比如聲腔上面，要甜美、清澈一些。隨着時間的推移，她嫁給了李益，之後又是在家苦等夫郎回來。這種變化不但體現在身上服裝的顏色，由粉紅變為淡藍，聲腔上也該有相應變化，我會稍微把聲線放寬，令人感到更成熟、沉穩一些。從唱上下功夫，要唱得到位，再加上表演和情感的把握，方能把人物演得更飽滿。

我對戲裏頭一段唸白印象特別深刻，〈折柳陽關〉中霍小玉曾唸：「妾年始十八，君才二十有二。待君壯室之秋，猶有八歲。一生歡愛，願畢此期；然後妙選高門，以求秦晉，亦

未晚也。姜便捨棄人事，剪髮披緇，昔宿之願，於此足矣！」這段話很重要，也挺長的，背後的感情是比較複雜的。我要唸出感情來挺困難的，不能唸得太穩，得有快慢、輕重差異，我就才能呈現出這段文字該有的情感。當時一直唸不好，也還好有老師在邊上不斷給意見，我就反覆唸，不斷唸，後來才慢慢唸了下來。其實這段唸白難的不是技術，更要緊的是心裏的感覺得要有。

問：現在回想當初的演出，可有甚麼遺憾？

答：我也回看過當時的錄影，感覺若是再讓我演一次，有些地方就會演得不一樣。因為當時我是一邊學一邊演，就算有些現在看來不順的地方，當時也就忽略過去了。事後再來回顧，有些問題就能較清楚的發現。當然這也可能是幾年下來，自己舞台經驗又豐富了，積累多了些，較當時又有所提高了。另外自己比較心虛的地方，主要還是在唱上。我感覺自己咬字還不夠清楚，行腔還不夠細膩婉轉，有時唱得太直了。演《紫釵記》時聲音倒還可以，偶爾有點小開花，但整體還行。但很多戲上，我感覺我的唱都會有很大的提升空間，這是我以後努力的方向。所以現在我在舞台上表演時，許多精力反而都放在聲音的體現上。

每次學新戲，對我來說都是充滿挑戰的過程，壓力很大，老是害怕自己對戲中人物性格

問：您對《紫釵記》這個戲及您自己個人的崑曲演藝生涯有甚麼期待與展望？

答：排演一齣戲很不容易，在香港演完《紫釵記》後，我們在台灣也演了一次，但這幾年就都沒再演過了，連〈折柳陽關〉也沒再演過。我很希望日後還能常演這個戲，讓我得以繼續打磨如何演好霍小玉這個人物。而且這個戲的曲子真的很好聽，不演不唱實在太可惜了。

至於我自己，現在就是繼續學戲、演戲，我們這一輩演員其實很幸福，老師都在身邊陪伴着，不斷教導我們，所以更要珍惜這種機會。此外，也嘗試着為崑曲作點推廣、教學的工作，比如到高等院校做講座時，我會負責講解旦角的表演；平時也教一些崑曲愛好者唱曲、表演。

我想這也是在培養觀眾，希望有更多愛好和了解崑曲的人，一起來更好的把這門藝術傳揚下去。

的理解和呈現不到位。但是，到了演出結束，聽到台下觀眾的掌聲，又是莫大的安慰和享受，心裏感到無比快樂。

曾杰訪談

編者按：這是二○二○年底與曾杰所作的訪談，以文字及電話形式進行，訪問者和整理者是陳春苗，文稿經由曾杰審定。

問：請您說說是怎麼進入崑劇團的？

答：一九九六年時，我在家鄉舟山讀初一，浙江京崑藝術劇院到舟山招生，我當時就讀的臨城中學本來不在指定的招生學校裏，但老師們回杭州路上，途經我們學校，臨時決定順帶一看。

我記得當時前來的有王奉梅、翁國生、陶鐵斧、張金魁等幾位老師，我還記得在我們上課時，他們推開了教室的門，看了一會，後來通過學校校務處把我單獨找了過去。見面後問我有沒有聽說過崑曲，問了我父母的身高，又細看了我的額頭，聽我的聲音，還讓我做了一小段廣播體操，唱了一首〈世上只有媽媽好〉。唱完之後，老師們告訴我崑曲是和音樂、唱歌有關的藝術，頓時讓我大感興趣。

因為自己從小挺喜歡跑跑跳跳的，也比較嚮往杭州的發展機會，所以在等待複試時，我還特意去學了一陣子舞蹈，希望能增加被錄取的機會。後來在杭州複試時，因為走錯班級，我

差點成了藝校舞蹈班的演員，幸好我媽媽陪我去參加複試，她發現我走錯班級，及時把我拖到崑曲班進行複試，結果順利通過，就正式進了浙江藝術學校，在崑劇表演專業學習。這是浙江京崑藝術劇院委託浙江藝術學校培養的新一批成員，浙江藝術學校後來在二○○二年與浙江省電影學校合併，也就是現在的浙江藝術職業學院。

問：請您說說在藝校的學習情況。

答：對我而言，藝校學習的四年可以說是脫胎換骨的歷程。當時擔任我們九十六屆崑劇班班主任的是馬佩玲老師，由她來安排我們的學習、生活。馬老師安排協調一些老師來負責我們的素質訓練，教導我們腿、毯、身、把等基本功。當時我們劇團是京崑劇團，所以學習過程中也有挺多京劇的內容，我們還唱京劇《洪羊洞》來開嗓。學校裏京、崑都學，特別像老生、花臉行當的同學更是學唱了好幾個京劇。至於崑曲課，我記得汪世瑜、陶鐵斧、李公律幾位生行老師來教過和講過課。當時除了戲曲專業的學習，我們還有「第二課堂」，就是學了一些其他的才藝，如武術、舞蹈等。我本來是個沒有甚麼藝術細胞的人，但通過藝校四年的學習，也慢慢有點開竅了，就是這樣子走進了崑曲的殿堂。

大概到第二、三年分行當時，我被分入小生組。為此當時我還哭着和老師要求演武生，因為武生帥！但最終老師還是根據我各方面的條件，將我定在小生行當。當年的我還不知道

小生原來是崑曲舞台上的主要行當。

我們小生組有三個人，毛文霞、吳佳兩個女小生，另外就是我一個男小生。在校階段學了《玉簪記‧琴挑》、《牡丹亭‧拾畫》的片段，但我學戲比較慢熱，又正值倒倉，聲音出不來，所以演出機會較少。

問：那您進團後學戲演戲的機會是否比在藝校時多了？

答：完成藝校的四年學習後，我在二〇〇〇年進入浙江京崑劇院工作。那幾年學了浙崑傳統的《牡丹亭》上、下本，汪世瑜、陶鐵斧、李公律幾位老師來教的，其他的戲就學得不多。那幾年參與團裏的演出，主要是跑跑龍套、翻個筋斗、耍些刀槍把子。那時候演戲演得最多的是在周莊的古戲台，作為旅遊景點的助場演出，應該說演出環境不是太好，演出質量不是太高，但也鍛煉了我們的舞台經驗，我的〈拾畫叫畫〉就是在那段期間磨下來的。惟一一次正式登台演主戲，是在台灣，張志紅老師帶着我演〈琴挑〉，由於很少演出，沒有經驗，我自己回想當時在台上時腿還是抖着的。

問：我知道您有一段時間離開浙崑，到北京演出廳堂版《牡丹亭》，能與我們說說這段經歷嗎？

答：二〇〇七年，北京普羅之聲文化傳播有限公司策劃了一個皇家糧倉廳堂版《牡丹亭》，汪世瑜老師幫他們排這個戲。本來選定我和胡娉去演出的，但是後來胡娉走不開，最終是我和蘇州的胡哲行去的。這一走就是三年。

那幾年跟我在汪老師邊上，還是得益匪淺的。老師比較忙，四處飛，但他在北京的時候還是會跟我細細摳一下《牡丹亭》的，另外關於小生表演的一些規範要領、舞台表演的經驗，他也跟我說了不少。還有馬佩玲老師，她除了生活上對我關懷照應，也跟我提了許多演出上的意見。

這幾年對我最大的幫助，就是培養我舞台上的自信。以往自己都沒怎麼演過主戲，而這三年裏，再怎麼說都是主演。從對妝扮的了解，到對戲的解讀、對舞台的掌控等都比以前要深入些。戲之外，自己對事情的看法、眼光格局都會比以往要開闊一些。這些都是因為跟在汪老師、馬老師邊上，為人處事學了不少東西。

問：我們知道您有個「奧運小生」的稱號，就是您在北京時冠上的吧？

答：二〇〇八年八月八日北京奧運會開幕，張藝謀的導演組希望在開幕式中展現更多中華文化傳統的元素。也是因為有了廳堂版《牡丹亭》這個平台，再加上汪老師、馬老師他們的推薦，

我才有了這個和奧運結緣的機會。我在開幕式的《中華禮樂》篇章中，用崑曲吟唸的方式演繹張若虛詩篇〈春江花月夜〉詩中的四句：「春江潮水連海平，海上明月共潮生；灧灧隨波千萬里，何處春江無月明」，是惟一在開幕式亮相的戲曲演員。

問：為甚麼二〇〇九年選擇重新返回浙崑？

答：團裏那時演出任務比以前多了，有意把我招回去。我也就這事問過汪老師、馬老師的意見。

老師們覺得應該回浙崑，學戲、演戲的機會會更多，在北京的話演來演去就是《牡丹亭》，再演下去也會疲掉的，所以他們支持我回去，於是我就決定回去了。

回浙崑後不久，就有了一些新的演出嘗試。當時浙江省文化廳主辦一個「新松計劃」，我在計劃的支持下正式拜汪世瑜老師為師，並在該年的「六加一新松計劃」中舉行我的個人專場演出，演了《西園戲》和《牡丹亭》兩個大戲。那時候我差不多每天去汪老師家裏，持續兩三個月，他就為我細細說了《西園記》，主要是說〈夜祭〉這折，這個戲可說是汪老師演藝生涯中的代表作。

專場之後，演出就多起來了，單位對我也更重視了。在同一年浙江省的首屆文化藝術節上，我再次領銜主演《西園記》中張繼華一角，獲得了「優秀展演劇目獎」。

問：回浙崑之後演出多了，學戲呢？這些年在浙崑的發展也請您跟我們分享一下。

答：學藝之路當然還在繼續，包括後來我到上海跟岳美緹老師學〈斷橋〉，跟蔡正仁老師學〈書館〉等。當然更多的還是跟在汪老師身邊學戲。我統計了一下，至今傳承、學習的大戲大概有：《西園記》中的張繼華；《牡丹亭》上、下本中的柳夢梅；《長生殿》中的唐明皇；《十五貫》中的熊友蘭；《臨川夢影·折柳陽關》中的李益；《徐九斤升官記》中的反派角色尤金；《雷峰塔傳奇》中一人分飾許仙和許士林兩個角色。折子戲則包括《牡丹亭·拾畫叫畫》、《玉簪記·琴挑》、《紅梨記·亭會》、《獅吼記·跪池》、《繡襦記·教歌》、《長生殿·定情賜盒》、《長生殿·絮閣》、《白蛇傳·斷橋》、《琵琶記·書館》、《占花魁·湖樓》、《占花魁·受吐》、《邯鄲記·掃花》、《鳳凰山·百花贈劍》等，其中《牡丹亭·拾畫叫畫》、《玉簪記·琴挑》、《白蛇傳·斷橋》這幾齣的演出機會較多，我也演得較有信心。

由於參與崑劇演出，我到過法國、英國、新加坡、日本、台灣、香港等地，增廣了見聞，擴闊了眼界。二〇一一年，還被香港城市大學特聘為青年崑曲藝術家駐校指導。在二〇一二年七月，中國文化部、國家崑曲藝術搶救、保護和扶持工程辦公室在蘇州主辦「名家傳戲——當代崑曲名家收徒傳藝工程」，我因而得以再拜汪世瑜老師為師。後來我也得到業界的一些認可，包括在二〇一一年中國文化部公佈的「年度推薦藝術家」名錄中，我是入

選者之一，名字也載入中國崑曲年鑒；二〇一四年我被浙江省文化廳評為浙江省舞台藝術拔尖人才培養人選之一。

問：看來在北京的三年是您演藝生涯中的一大轉折，這幾年也得到很大的進步。那我們再來聊一聊《紫釵記》吧，二〇一六年在香港演《紫釵記》之前，您有學過、演過《紫釵記》嗎？

答：全本《紫釵記》這個戲我們單位以前沒演過。我自己只看過其中的〈折柳陽關〉，有汪世瑜老師和洪雪飛老師的版本，以及浙崑《百折崑劇舞台藝術片》裏陶鐵斧老師和王奉梅老師的版本。二〇一〇年林為林老師為我們這一輩演員排了《臨川夢影》一戲，我和胡娉擔任「四夢」中《紫釵記》片段的演出，演的就是〈折柳陽關〉的部分內容。那時候我們自己先看錄像學了個大概，然後汪老師來幫我們再理一理整體調度、人物情緒。我對戲中幾個【寄生草】的印象特別深刻，覺得曲子好聽，配樂也很好聽。

問：當初演完這個片段，後來有再學或演〈折柳陽關〉嗎？

答：沒有，那次演完後，我們就把這個戲放下了。後來也沒再學過、演過〈折柳陽關〉，直到這次排全本《紫釵記》，才把這個戲又重新學下來。

問：當初演《臨川夢影》片段與現在演《紫釵記》全本，您對李益和霍小玉的愛情有甚麼體會上的差異？對李益這個人物的理解又有甚麼不同？

答：當年演《臨川夢影》，我對李益和霍小玉之間的愛情只能説略有理解，不夠深刻。兩人灞陵橋分別時，本該是新婚燕爾，依依不捨，可我演來總覺得不夠真切，幸好通過導演闡述，並得響排音樂烘托，還是基本演下來了。這次通過排練和演出《紫釵記》，功課做得更足，也看了不少資料，加上古先生、沈斌導演、汪老師、王老師幫助我們剖析戲中情節和人物，讓我對李益和霍小玉愛情的矛盾心理，增加了體會。從前排《臨川夢影》，我對李益的理解較為直白，這次的認識就比較深了，應該説李益對功名的追逐可能會多於對愛情的重視。比如他在灞陵橋分別之時，對霍小玉的依依不捨，雖然也好好作出安慰，但只是言語之間提到兩人往日恩愛的那種安慰，這與霍小玉的期待很有落差。這次演全劇，給了我更全面來理解李益的機會，他是個比較複雜的人物，除了與霍小玉的愛情，他面對強權、腐敗和醜惡時，能有堅定不移的抗爭決心，我認為他還不至於是個薄情人，古先生的劇本還是把這個人物寫得比較合理妥順的。

問：您學、演這個戲時，還有哪些難忘的回憶？

答：在香港的中國戲曲節演出《紫釵記》，可謂我們戲曲界一大盛事。浙崑團隊上下非常重視。沈斌導演的闡述，汪世瑜老師、王奉梅老師在藝術上的把關，讓我們對劇中的情節起伏和人物性格有了更好的掌握。我特別要感謝古先生，在準備演出的過程中，古先生通過電話、視頻每周一次為我拍曲和講解字義，歷時兩年多。這讓我在《紫釵記》演出時，唱唸方面都有了質的提升，對於劇中人物的理解也更為深刻。

我對〈吹台題詩〉這折戲的印象尤其深刻，這折戲講李益隨劉公濟登上望京樓，其後畫屏回書給霍小玉時，唱了一段【三仙橋】，既是思念家鄉，也是思念小玉。汪老師在這裏的整體設計對我來講是挺有難度的。由於李益作為劉公濟的參軍，鎮守關西有功，是個文武雙全的人物。汪老師就安排我穿箭衣，帶着武氣，在流動的舞台調度中題詩。我覺得這種設計既前衛又傳統，很新鮮，讓我感覺學到不少東西。其實我在學校時的武功挺不錯的，但是向來演戲都是書生角色多，帶武的戲很少。開頭我還要求汪老師能否別讓我演這折戲，好在有汪老師不斷引領，自己也一遍一遍練習揣摩，最終把李益的文才和武藝呈現在舞台上。這對我以後遇到需要武氣的小生表演時，也有了更多的借鑒和參照。

問：所以通過演這個戲，您還是有不少得益的？

答：是的，要將戲演好必須要了解劇中的大背景、人物線以及人物關係，將之在舞台呈現，按照劇中人物的處境、際遇、個性變化和當時的心情、心境，設計能夠真實表達的程式，定點定性而不死板。今次演《紫釵記》，也體會到演全本戲與演折子戲很不相同，演全本戲得要縱覽整劇再決定如何將各片段呈現，具體體現在把握好場次銜接與整體佈局兩個方面。

所謂場次銜接，就以《西園記》與〈夜祭〉為例，演折子戲〈夜祭〉，我的出場情感不需要那麼悲切，因為剛出場，不適合情緒一來就到高點。但若是全本戲的演出，就要對上一場戲有更「合縫」的銜接，情緒就可以做得更為到位。所謂整體佈局，則是全本戲中每一場戲都有其自身定位，演員演出時的力度也該有不同的遞進層次。而折子戲則是對該折戲的不同片段落作層次安排。以前對這個問題我也有一些模糊的認知，這次排演《紫釵記》就更清晰了，因為古先生、汪老師講戲時講得特別細。

問：您對自己在戲中的演出評價如何？

答：這次演《紫釵記》，我對自己在舞台上的形體技巧、舞台表現力還是有一定信心的。個人最不滿意的還是自己的唱，有些高音還是上得比較困難，這主要也與自己這些年來教學較多，話也講得太多，影響了嗓子有關；再者，現在事務較繁忙，也不像以前那樣子每天都練嗓。

另外，由於這個戲唱段多，幾個小時下來，到最後嗓子還是感到有點累，演出時是唱下來了，但我覺得還可以更好。

除了唱之外，我覺得自己的文化修養還得提高，特別是《紫釵記》曲詞中有大量的典故，我對於這些曲詞的理解很不足夠。這些都是我今後好好努力的方向。

問：您覺得現在的《紫釵記》版本還有哪些可以提升的空間？

答：以我個人這次演出此劇的體驗而言，我覺得整齣戲還可再精煉一些，時間上再減縮一些。比如一些次要人物的碎唱如上場引子、夾白夾唱等，若是不太重要的內容是否可以減少或合併，又或者全以唸白代替？當然，這些只是我個人的建議，也不知是否恰當。

問：謝謝您的意見。不知二〇一六年演完《紫釵記》之後，你們有沒有再演過《紫釵記》或〈折柳陽關〉？

答：香港演出後，我們在台灣演過一次《紫釵記》，其後就沒再演過，包括〈折柳陽關〉也沒有。另外，由於我們萬字輩現在成了團裏的中堅力量，這幾年大戲排演得多，演折子戲的機會相對較少。演全本戲是較難安排這或許與內地觀眾對這種大段唱為主的劇目較多保留有關。

問：最後請您談談這幾年的個人發展與對未來演藝生涯的期望。

答：二○一六年後，我參與了由汪世瑜老師和石玉昆導演先後創排的《獅吼記》，並在浙江省內巡演。其後，又排了石玉昆導演的新編大型崑劇《鐘樓記》。我個人方面，參加了幾個戲曲人才培訓班，自己從中也獲益頗多。這幾年也得到外界較多的認可，如得到了浙江省青年戲曲演員大獎賽金獎和浙江省戲劇最高獎的「金桂表演獎」，這也進一步加強自己舞台表演的信心。

此外，教學活動比較多。多年來我一直在戲校教學，也在網課上教一些戲迷朋友學崑曲，還有配合推廣崑曲的活動，到杭州幾個中小學上崑曲課。累是挺累的，不過我喜歡教學，也確實感受到「教學相長」，所以我也是樂在其中。

這幾年惟一的遺憾是留給自己學戲的時間較緊促，傳統戲學得比前少了些。未來希望自己多學點戲，努力提升自己的唱唸、表演水平，在個人文化修養方面再有進一步的提升。

的，不過〈折柳陽關〉是很經典的崑劇傳承折子劇目，希望將來會有機會多演。

劇本

紫釵記

湯顯祖原著

古兆申改編

編者按：此劇本是古兆申先生根據湯顯祖《紫簫記》、《紫釵記》及王季烈、劉富樑《集成曲譜》台本，並以一個晚上的舞台演出為目標改編而成。此劇二○一六年六月在香港中國戲曲節演出時，導演及演出者又按舞台演出實際需要，對劇本內容略作調整，調整情況將古兆申先生劇本與本書所附二維碼的演出錄影比較即能看到。另請參見本書內古兆申先生〈曲是戲曲的靈魂：參與崑曲《紫釵記》「二度創作」的感想〉一文。

劇目：

人物／行當：

李　　益：巾生／小官生

韋夏卿：窮生／小官生

崔允明：末

霍小玉：閨門旦

鄭六娘：老旦

鮑四娘：正旦

浣　　紗：貼旦

盧太尉：白面

劉公濟：紅面

秋　　鴻：丑

王小哨：丑

堂候官：末

堂候妻：副

〔注〕　讀者可掃描「劇本」內附於各齣目下的二維碼，觀看《紫釵記》首演的演出錄影。

崑劇紫釵記

第一齣　墮釵燈影

（鄭六娘引浣紗捧釵盒上）

（鄭）【玩仙燈】上元燈現，畫閣老梅吹晚。風柔夜煖笑聲喧，早占斷紅妝宴。老身霍王宮裏歌姬鄭六娘是也。那霍王中年入道叢林，老身亦重歸樂籍；然已洗盡鉛華，虔誠供佛，以祈福報。身下一女小玉，原為霍王掌珠，今以奴故，流落秦樓，思之傷感。惟願得遇良緣，早成佳偶，落葉歸根也。浣紗，鮑四娘師父已安排李益公子前往燈會，看與郡主緣份如何。你且勿張聲，到時只四下留意則個。

（浣）知道。

（鄭）請郡主出堂。

（浣）是。（下）

（霍小玉引浣紗捧酒器上）

（霍）韶華深院，春色今宵正顯。

（浣）年光也拚無眠，數不盡神仙眷。

（霍）今夜花燈佳夕，奉夫人酒一杯。

（鄭） 費你心也。（從桌上取紫玉釵）小玉，此釵乃你父王請玉工侯景先所琢，囑我待你及笄之禮用之。今日正值你二八年華，且為你插於烏雲之上。（為插釵）

（霍） 謝過夫人。

（浣暗下幕邊取燈）

（浣） 稟過夫人、郡主，同步天街，遊賞花燈。

（鄭） 使得。【尾聲】端的是：（合）春如畫，夜如年，天街上暗香流轉。便挤到月下歸來，誰分去眠？

（三人同下）

（吹打曲牌——奏出花燈觀賞氣氛）

（李益引韋夏卿、崔允明上）

（李）【鳳凰閣】絳台春夜，冉冉素娥欲下。香街綺羅映韶華，月浸嚴城如畫。

（韋、崔） 鈿車羅帕，相逢處自有暗塵隨馬。

（李） 二兄，昨夜鮑四娘教咱，今夜花燈，觀那人來也。

（崔） 十郎好痴也。萬燭光中，千百艷來，如何將笑語遙分，衣香暗認？

（李）　那鮑四娘說，只消稍候，在天街之上，官梅之下，即可見一頭插紫燕釵女孩兒與丫環，隨一老夫人觀燈而來。

（李、崔、韋）【園林好】逞風光，看人兒那些；並香肩，低迴着笑歌。天街甃琉璃光射，等的個蓬閬苑放星槎，蓬閬苑放星槎。（邊唱邊遊賞而下）

（鄭引霍、浣紗提燈上）絳樓高，流雲霞弄；光瀲灔，珠簾翠瓦。小立迴廊月下，閒嗅着小梅花，閒嗅着小梅花。

（三人轉上高台站定遠望）

（李等三人復上，見台上三人，移近相望。光隨樂聲漸聚於台上三人，最後聚於霍時，樂停梅落。燈漸亮，落梅繽紛。霍見狀忙引鄭、浣急下，抖落了紫燕釵）

（李）　呀，二兄，勝業坊來的可是那人？真奇豔也！【雁過江】則道是：淡黃昏，素影斜；原來是：燕參差，簪掛在梅梢月。眼看那人兒這搭游還歇，把紗燈半倚籠還揭，紅妝掩映前還怯。手撚玉梅低說：偏恁相逢，是這上元時節。

（浣挑燈引霍上，尋釵介）

（崔）　那人來尋釵也，十郎可與之小立遍言，看是夢中人否？我二人先看燈去。

（李）　請了。

（霍、浣尋釵）不見釵，這不做美的梅梢也！【前腔】止不過紅圍擁翠陣遮，偏這瘦梅梢把俺相攔拽。（作避生介）喜迴廊月陰相借，怕長廊轉燭光相射。（李做見科）怪檀郎轉眼偷相覷，手撚玉梅低說：偏恁相逢，是這上元時節。

（李做見介）【玉交枝】是何衙舍？美嬌娃走得吱嗻。

（李笑介）

（霍對浣）丟了釵哩！

（李）可是此生拾了？

（浣）是霍王郡主。

（李）奇哉！奇哉！正是那人。你步香街怕金蓮蹙，總為這玉釵飛折。

（浣）秀才可見釵來？

（李）釵倒有，請郡主叫一聲。

（浣）怎生使得！

（霍低聲云）且問秀才何處。

（李）隴西李益，表字君虞，排號十郎，應試來此。

（霍作打覷介，低鬟微笑）從鮑四娘聞公子詩名，今見面不如聞名，才子豈能無貌？

（李）呀！小姐憐才，書生重貌。兩好相映，何幸今宵？

（霍羞避介）（背供）釵喜落此生手也。釵，插新妝寶鏡中燕尾斜，到檀郎香袖口是這梅梢惹。

（霍）浣紗，叫秀才還咱釵來。

（李）何幸遇仙月下，拾翠花前？梅者，媒也；燕者，于飛也。便寶此飛瓊，用為媒彩。

（霍）書生無禮！

（浣）浣紗……夫人久候咱家去吧。花燈磨折，為書生言長意賒。道千金一笑相逢

（李）夜，似近藍橋那般歡愜。秀才，俺這釵值千金也。

（霍）此千金會也，選個良媒送上。他玉花釵丟下聲長短嗟，咱玉梅梢賺着影高低

（李）說：怕燈前孤單這些，怕燈前孤單了那些。

（浣）秀才，還咱釵來。

（霍）浣紗，且由他去，翌日請四娘代取。【川拔棹】簫聲咽，和催歸玉漏徹。為多才情性嬌奢，為多才情性嬌奢，沒些時月痕兒早斜，乍相逢歸去也，乍相逢歸

（霍）去也。（下）

（李）妙哉！妙哉！李十郎今夜遇仙也。【尾聲】玉天仙去也春光碎，這一雙眼睛啊！怎禁得許多胡覷？咱半生心事全在賞燈時。（下）

（洞簫吹【川拔棹】曲，李作徘徊不去身段，梅花再度飄落，在簫聲中下場）

第二齣　試喜盟詩

（浣紗上）　曉幄流蘇春意長，花頭彈動兩初香。好笑，好笑！郡主口說父為神仙，女為仙女，守身不嫁；怎知梅梢月下，一見李郎，便忘形墮釵。原來是四娘師父設的局。如今的是紫燕歸來，好事已成。昨夜合巹交歡，今朝日勢向午，才起新妝。

（霍小玉上）【探春令】合歡新試錦衾重，羅帳春風。（浣扶介）嬌倩人扶，笑嗔人問，沒耐多情種。枕席夜初薦，無語怎抬頭。羞麼羞！羞麼羞！

（浣）　喜也郡主，苦也郡主！

（霍）　呀，素帕兒梅落處處！

（浣）　悴！

（浣紗擺開妝奩鏡台為小玉梳妝）

（李益上）【阮郎歸】（打引子）綠紗窗外曉光催，神女下蛾眉。啊，小玉姐，起得早啊！細看她含笑坐屏圍，倚新妝半�检嬌橫翠。（提筆為霍畫眉）蛾眉翠淡濃，遠山春色在樓中。（移步觀賞所畫）小玉姐，我有友人韋夏卿、崔允明，約來相賀，須是酒餚齊備。

（霍）　理會得。

（李）【玉供鶯】畫堂客至，整襟裳，鴛鶴低飛。銀荷上，絳燭飛輝；寶爐內，篆煙

（霍）沉細。

（李）對舊游新喜，不由俺羞眉半聚。（李為霍插紫燕釵）

（霍）溜釵垂，倚郎微挨，渾覺自嬌痴。

（韋夏卿、崔允明上）

（崔）秦樓簫史鳳初飛，

（韋）銀塘浴翠春意媚。

（韋、崔合）賀喜！賀喜！才子佳人，人間天上。

（浣紗上酒）酒到。

（李、霍敬酒）

（崔）罷酒。君虞請聽愚兄一言：君虞既婿王門，眠花坐錦。郡主宜效樂羊之織，助成玄豹之文。休得貪歡，有誤大事。

（韋）君虞高中狀元，誠可賀也，然朝中無人，士途難展。當建功立業，更謀晉升。【朱奴兒】好男兒，芙容俊姿；傍嫦娥，桂樹寒棲。

（崔）勸取郎腰玉帶圍，休只把羅裙對繫。

（合）書齋榻，舉案齊眉，穩情取花冠紫泥。

146

（霍）　二君在上，李郎自是富貴中人，只怕富貴時撇了人也。【前腔】婚姻簿是咱為妻，怕鵬飛注了別氏。

（崔）　十郎不是這樣的人。

（韋）　取花冠紫泥。【尾聲】相女配夫雙第一，論相夫賢女也得今無二。

（合）　眼看的，吹簫樓上，一對鳳凰飛。打擾了，就此告辭。（崔、韋下）

（霍）　客賀新婚飲半酡，勸郎遠志莫蹉跎。酒逢知己頻添少，話若投機不厭多。

（李）　洛下才人貪折桂，秦中美女愛觀花。稟相公：今有盧太尉，奏點相公為玉門節度劉公濟參軍，軍書在此，着明日起程，趕赴玉門關，不得遲誤。（呈軍書）

（秋鴻上）

（李）　如此，快安排行李，渭河登舟也。

（秋）　是。（下）

（李）　啊，小玉姐，燕爾新婚，明日相分；春閨心事，何從傾訴？

（霍）　李郎，君為丈夫，自當建功立業，以繡錦程。只是勞燕分飛，李郎一旦展翅蒼穹，難再比翼，不禁悲從中來……（哭介）

（李）小玉姐何出此言？平生志願，今日獲從。粉身碎骨，誓不相捨。請以素縑，著之盟約。浣紗，箱盒裏取烏絲蘭素緞三尺，擺下筆硯。

（浣）曉得。（幕邊取諸物復上擺好）

（李寫介，寫完呈霍覽之）

（霍讀介）水上鴛鴦，雲中翡翠，日夜相從，生死無悔。引喻山河，指誠日月，生則同衾，死則共穴。李郎，此盟當藏寶篋之內，永證後期。【玉胞肚】心字香前酬願，鎮同衾，心歡意便。碎心情，眉角相偎；趁光陰，巧笑無眠。絮香囊，宛轉把烏絲蘭翰墨收全，向一段腰身好處懸。

（李）小生這點心啊，【玉山頹】你精神桃李，天生的溫香膩綿。惹嬌音，春思無邊；倚纖腰，着處堪憐。佳期正展，為甚的鞻輕笑淺？教青帝長如願。鎮無言，一春心事，輕可的付啼鵑。

（霍）李郎有此心，奴家謝也！李郎，看日勢向晚。【尾聲】一簾春色如雲軃，咱高燒銀燭到更殘。怎説起，送你萬里風沙出陽關？（啼介）

（李）小玉姐請勿憂傷，自有魚雁常通。（三人同下）

第三齣　權嗔計貶

（盧太尉上）【一落索】劍履下朝堂，平步星辰上。春風桃李遍門牆，敢有一枝兒直強？自家盧太尉，長隨玉輦，協理朝綱。春闈開榜，中式士子都來拜見。只隴西李益中了狀元，竟不登門。書生狂妄如此，可惱！可惱！適玉門關節度使劉公濟奏討參軍，我就奏點李益前去，永不還朝，方知本官厲害。堂候官哪裏？

（堂候上）有。

（盧）本官要表薦李益玉門關參軍，軍書已送達否？

（堂）早已送達。

（盧）【風貼兒】你說玉關西征干戈廝嚷，寫敕書付他星夜前往。官兒催發，不許他向家門旁。（下）

崑劇紫釵記

149

第四齣　折柳陽關

（霍小玉乘引浣紗上）

（霍）【金瓏璁】春纖餘幾許？繡征衫，親付與男兒。河橋外，香車駐，看紫驪開道路。擁頭踏，鳴笳芳樹，都不是秦簫曲。浣紗，李郎方折桂歸來，又倉卒西征，這灞橋是銷魂橋也！

（眾擁李益上，李見介）

（霍）【點絳脣】旌旗日暖散春寒，酒濕胡沙淚不乾。花裏端詳人一刻，明朝相憶路漫漫。【逞軍容】，出塞榮華。這其間，有喝不倒的灞陵橋跨，接着陽關道。後擁前呼，百忙裏，陡的個雕鞍住。左右，頭踏停灞陵橋外，待夫人話別也。（相見介）

（李）極目關山何日盡？斷腸絲竹為君愁。李郎，前面灞陵橋也，妾折柳尊前，一寫陽關之思。浣紗看酒。

（霍）（敬酒介）【寄生草】怕奏陽關曲，生寒渭水都。是江干桃葉凌波渡，汀洲草碧黏雲漬，這河橋柳色迎風訴。（這柳啊！）纖腰倩作縐人絲，可笑他，自家飛絮渾難住。

（李）【前腔】（昨夜啊！）倒鳳心無阻，交鴛畫不如。衾窩宛轉春無數，花心歷亂魂難住。陽台半霎雲何處？起來鸞袖欲分飛，問芳卿…為誰斷送春歸去？

（霍）妾有淚珠千點，沾君袖也。

（李）【解三醒】恨鎖着，滿庭花雨；愁籠着，蘸水煙燕。俺待把釵敲側喚鸚哥語，被疊慵窺。也不管，駕鴦隔南浦。花枝外，影跚躚。新人故，一霎時，眼中人去，鏡裏鸞孤。俺怎生便去也！

（霍）看酒。（浣溜酒）【前腔】倚片玉生春，乍熟；受多嬌密寵，難疏。正寒食，泥香新燕乳，行不得話提壺。把嬌驄繫軟相思樹，鄉淚迴穿九曲珠。銷魂處，多則是…人歸醉後，春老吟餘。你去後，教人怎生消遣？

（李）【前腔】俺怎生有聽嬌鶯情緒，全不着整花朵工夫。從今後，怕愁來無着處。聽郎馬，盼音書；想駐春樓畔花無主，落照關西妾有夫。河橋路，見了些無情畫舸，有恨香車。妻，則怕塞上風沙，老卻人也。

（霍）李郎，以君才貌名聲，人家景慕，願婚媾者，固亦眾矣。然妾有短願，望君垂聽。官身轉徙，或就佳姻，盟約之言，恐成虛語。

（李）有何錯行，忽發此辭？試說所願，必當敬奉。

（霍）妾年始十八，君才二十有二。待君壯室之秋，猶有八歲。一生歡愛，願畢此期；然後妙選高門，以求秦晉，亦未晚也。妾便捨棄人事，剪髮披緇，昔宿之願，於此足矣！

（李）啊呀妻啊！皎日之誓，死生繫之；與卿偕老，猶恐未愜素志，豈敢輒有二三！固請勿疑，端居相待。【前腔】夫人城傾城怎遇？女王國傾國也難模。拜辭你個畫眉京兆府⋯那花沒豔，酒無娛。總饒他真珠掌上能歌舞，忘不了小玉窗前自歎吁。傷情處，見了你暈輕眉翠，香冷脣朱。

（崔允明、韋夏卿上）

（崔）才子跨征鞍，思婦愁紅玉。

（韋）芳草送鶯啼，落花催馬足。

（崔）君虞，軍中簫鼓喧闐，良辰吉日，早行！早行！

（李）小玉姐話長，使人難別。

（韋）郡主，俺兩人還送君虞數程，回來便平安寄上。軍行有程，未可滯他行色。

（韋、崔）正是：長旗掀落日，短劍割離情。（同下）

（李）妻，你聽笳鼓喧鳴，催我行色匆匆，密意非言所盡，只索拜別也。【鷓鴣天】掩殘

啼，回送你上七香車。守着∷夢裏夫妻碧玉居。

（霍）李郎，不索回送。但願你，封侯游畫錦；不妨我，啼鳥落花初。（眾擁生下）

（浣）浣紗，扶我登橋一望。

（霍）是。

（霍）他千騎擁，萬人扶，富貴英雄美丈夫。教他關河到處休離劍，驛路逢人數寄

書。（同下）

第五齣 吹台題詩

（劉公濟上）【西地錦】西地涼州無暑，有中天冰雪樓居。一時勝事誇河朔，看他小飲無如。本官劉公濟，鎮守關西。故人李君虞參吾軍事，不戰而屈人之兵，退吐蕃之挾，大小河西國，依然進貢葡萄香瓜。此君虞之功也。且喜征塵路淨，避暑開筵。有請李參軍。

（內奏樂）

（李益上）【番卜算】六月罷西征，燕模風微度。雅歌金管暗投壺，將軍多禮數。（相見介）

（劉）避暑新城百尺台，

（李）軍中高宴管絃催。

（劉）知君不少登樓賦，

（李）正爾初逢袁紹杯。

（劉）左右，看酒！

（堂候官）酒到。

（兵卒抬酒甕上）水色清浮竹葉，霧華香沁葡萄。稟老爺：酒泉郡獻大河西國葡萄酒。

（劉）此參軍之功也。堂候進酒。

（李）謝過將軍。（飲介）

（兵卒捧瓜上）北斗高如南斗，西瓜大似東瓜。稟老爺：瓜州獻小河西國鎮心瓜。

（劉）此亦參軍之功也。堂候進瓜。

（李）再謝領。（吃瓜介）

（劉）啊，參軍，台前新建高樓，名曰「望京樓」，可資遠眺，登樓一望如何？

（李）使得。（同登樓介）

（劉）【錦衣香】關樹鋪，濃蔭護；水萍紓，微風度。和你同上飛樓，望京何處？怕乘鸞煙去，鳳台孤。邊聲似楚，雲影留吳。據胡床三弄，影扶疏。嘯歌歌樓柱，聽胡笳悲切訴，似年光流欲去。正繞雀休枝，驚蟬墮露。【漿水令】家何在？畫屏煙樹；人一天，關山夢餘。將軍，下官感公知遇，無以為報，口占一詩，以矢弗諼。

（劉）請教。

（李）日日醉涼州，馳年逝水流。感恩知有地，不上望京樓。

（劉）好詩！參軍，俺與你二人啊：【尾聲】浮瓜枕李與不俗，早則秋風別哨關南路。

（李）則怕你，要喻橄還朝賦《子虛》。啊，參軍，日色漸薄，咱下樓去吧。

（劉）將軍請便。風景不殊，益欲盤桓片刻。

（李）如此請。堂候官留此照應。

（堂）遵命。

（李）多謝將軍，請。（劉下）

（樂輕奏過場，上燈燭）

（李）【一江風】碧油幢，捲上牙門帳，步上嚴城壯。堂候官，那山是甚麼地方？

（堂）是回樂峯。

（李）峯前一片白茫茫的，可是積雪麼？

（堂）不是雪，是沙。

（李）啊，是氤氳幾垛平沙，似雪紛。彌望：那邊城垛是何處？

（堂）受降城。

（李）　城外一片冷清之氣，可是霜麼？

（堂）　是月光。

（李）　呀，姮娥影，訝曉霜。姮娥影，訝曉霜。（內笛聲）何處笛聲？竟吹的〔思歸引〕。咳，俺家山在那方？斷腸聲觸動人愁千丈。

（王哨兒上）龍吟塞笛空橫淚，雁足吳箋好寄書。稟參軍爺：小卒王哨兒，奉京師盧太尉之命來探軍情，爺可有平安書寄？

（李）　正好相煩。書不盡言，不如將屏風數摺，畫下此邊城冷月，使我夫人見之，知咱淒涼境況也。堂候官，請備紙屏畫具。

（堂）　遵命。

（堂取紙屏畫具上）參軍爺，紙屏畫具已備。（鋪紙筆介）【三仙橋】一笛關山韻高，偏趁着月明風裊，把一夜征人故鄉心暗叫。齊回首，鄉淚閣。並城堞兒相偎靠，望眼兒直恁瞧。想故園楊柳，正西風搖落。便做洗邊塵霜天乍曉，聲逐塞雲飄，儘入遍涼州未了。（這屏風啊！）比似俺吹徹梅花，怎遞送的倚樓人知道？王哨兒，此畫屏煩你寄去。

劇本

（王）曉得。（下）

（李）【尾聲】做不得李將軍畫漢宮春曉，俺這裏捲不去的雪月霜沙映白描，趁着這一天鴻雁秋生早。堂候官，咱且下樓回營去。

（堂）參軍爺請。

（笛聲重起，同下）

第六齣　計局收才

（盧太尉上）【夜行船】一品當朝橫玉帶，姻連外戚，勢游中貴。世事推宷，人情起宷，

可嘆那書生無賴。本官盧太尉，三年前因李益恃才氣高，計遣參軍西塞，永不還朝，老死邊疆。誰知老夫掌上明珠，年已及笄，未成婚配。三年前看燈偶見李益，日夜思慕，非益不嫁，誠可惱也！哎也，且住，那劉公濟得李益之助，平吐蕃之反，已因功被召，不日還朝，總管殿前諸軍；其勢日盛，又有李軍，如虎添翼，足與本官爭一日之長短，豈非不妙……有了。不如奏請李益改參本官孟門軍，再招為婿，以為羽翼；則富貴可保，良緣可成，一石二鳥，何不為之？妙啊！待我明日入朝奏准聖上，加李益祕書郎，改參孟門軍事，不必過家。看他到咱軍中，情意如何，再招他為婿。他故人韋夏卿，今科進士，曾拜門下，請他為媒，事必成哉！正是：孟門關外擁罷貅，打鳳撈龍意不休。但得他來府門下，那時誰敢不低頭？（下）

第七齣　展屏賣釵

（霍小玉引浣紗上）

（霍）【菊花新】舉頭驀見雁行單，無語秋空頻倚欄。寒花蘸雨班，應將我好景摧殘。奴家自別李郎，三秋杳無一字。正是：叢菊兩開人不至，北書不寄雁無情。

（浣）早晚佳音，不須煩惱。

（王小哨持小屏風紙上）

（王）【賺】寒上飛馳，報與朱門人自喜。裏面有人麼？

（霍）【賺】寂靜堂前，數聲兒客至。迴廊半倚，閒窺覷。是誰？

（王）陽關卒來傳示。

（浣）

（王出屏介）怕寄平安書不的，小屏風上傳詩意。

（霍，驚喜介）你可曾從事李參軍，我這裏寒衣未寄。

（王）浣紗，黃花酒勞小哥。

（浣）是。

（王）主公威令難持滯。

（霍）你主公是誰？

（王）乃當朝丞相盧杞之弟，宮中盧中貴公公之兄，第一富貴人家也。

（霍）且問你：參軍何時可回？

（王）小的在關西廳的參軍爺獻詩與劉節鎮有「不上望京樓」句，只怕他尚無歸意（見霍煩惱介）……夫人不須着惱，俺歸到中途，聞説聖旨諭參軍爺別有孟門新差事，少不得先榮歸故里。小的拜辭了！（下）

（霍）三年一字三千里，非同容易！非同容易！【金索挂梧桐】寒鴉帶晚輝，喜鵲傳新霽。遠水凝眸，折盡層波翠。（開屏介）你三年沒紙書，難道短相思？（屏風啊，）為甚麼封了重封，出落的逞妝次？（李郎）你只知紅妝夜宴軍中美，可也回首望京樓上覷？風塵起，千尋落葉離不的花根裏。

（合）知他是何日歸期？且接着平安喜。

（霍）且展畫屏一看。呀，原來是十郎手繪丹青也。（詠詩介）回樂峯前沙似雪，受降城外月如霜。不知何處吹蘆管，一夜征人盡望鄉。浣紗你看：幾壘屏山，詩中有畫，畫中有詩，滿目邊愁也。

（浣）小姐，讀此詩，看此畫，公子應有歸意。只是他三年不歸，你又慷慨好贈，贐濟那

（霍）韋、崔兩秀才，家門漸次零落也。

（霍）他們是李郎至交，受李郎之託，時加照應，切勿多言。道甚家資？可惜秋光也。

【梧桐葉前腔】你道為甚啊？勾引的黃昏淚。向蓮葉寒波秋照裏，偷把胭脂勻注喜。這其間，芳心泣露許誰知？俺待寫半幅秋光還寄與。算只有歸來是。

（浣）浣紗，且備素紙筆墨，待我裁詩相答。

（浣）是。（下）

（崔允明上）【亭前柳】半壁舊樓台，風裏畫屏開。凍雲不飛去，長自黯青苔。俺傳消遞息須擔帶，把從頭訴與那人來。（敲門介）

（霍小玉引浣紗上）浣紗快看是哪個。

（浣）原來是崔相公。

（霍）快請！（相見介）李郎可有消息？

（崔）正來傳與郡主知道，只是難於啟齒。

（霍）但說無妨。

（崔）【一封書】曾經打聽來，他離孟門好一回。

（霍）可徑到這裏來？

（崔）他何曾徑歸？到盧家居外宅。

（霍）可是那盧太尉府上？是誰見來？

（崔）正是盧太尉府上，夏卿見來。

（霍）呀，李郎果然負我，怪不得三年只得一詩來！**報道青娥有意相留待，則怕喜鵲傳言他浪猜。**

（崔）郡主且休惱。盧太尉高拱侯門，十郎深居別宅；夏卿奉太尉威令說媒，君虞未置可否。**怪從來心性乖，飽病難醫是這窮秀才。**

（霍）更煩崔先生到盧府求一真信。

（崔）我正有此意，無奈太尉府門禁深嚴，寒酸如何去得？

（霍）且候數日，待典賣張羅，以集尋訪之資。

（浣）郡主，家中已賣無可賣了。

（霍）尚有……尚有那紫玉飛燕釵。（泣介）

（浣）這是郡主聘釵，如何便賣？

（霍）他既忘懷，俺何用此！崔先生，李郎雖則薄倖，小玉誓不負情，還請費心。三日後再來，即把釵銀……相託。

（崔）郡主之事，允明敢不盡力？即與夏卿商議進行。暫且告辭。（下）

（霍）　浣紗，且將紫玉釵取來。

（浣）　是。（下）

（霍取釵）【羅江怨】提起玉花釵，羞臨鏡台。內家好手費雕排，上頭時候送將來也。落在天街，那拾的人何在？今朝釵股開，何年燕尾回？鎮雙飛，閃出這妝盒外。

（浣取釵盒復上）

（霍）　浣紗，你去找那老玉工侯景先來，託他把珠釵賣。（拿起紫釵端詳）【前腔】知他受分該，纖纖送來。舊人頭上價難裁，新人手裏價難抬也。落在誰邊？他笑向齊眉戴。將他去下財，將他去插釵，知他後人不似俺前人賣？

（浣）　郡主，勿過度傷感，且等崔先生真信來。俺去也。（下）

（霍哭介。再拿紫釵端詳）

（霍）　【香柳娘前腔】燕釵梁乍飛，（重句）舊人看待，你休似古釵落井差池壞。倘那人到來，倘那人到來，百萬與差排，贖取你歸來戴。（泣下）

164

第八齣　哭收燕釵

（盧太尉上）

【風馬兒】兵符勢劍玉排衙，春色照袍花。千官日擁旗門下，當朝第一人家。人生得意雖如此，卻笑書生強項前。日前命韋夏卿為媒，欲招李益為婿。呆書生，竟謂早已招贅王門。那霍王雖已入道林泉，畢竟當今貴冑，若要李益離異霍女，須得良計圖之。堂候哪裏？

（堂候官上）參見太尉爺。

（盧）着你收買玉釵，與小姐上頭之用，辦得如何？

（堂）稟老爺，買得玉工侯景先紫玉釵一對在此。

（盧看釵介）好精工也！必為景先自琢。

（堂）老爺好眼力。本為霍王請侯師父親製，賜郡主及笄禮之用。那霍王入道後，府中零落，郡主賣此釵以維生計。

（盧）原來如此。（沉思介）堂候，霍家有何女流往來？

（堂）常走動的，則是前朝名妓鮑四娘，乃李益與郡主媒人。

劇本

（盧）　（背供）計可成矣！堂候，那李參軍因已入贅霍王府，未允小姐婚事。你可請參軍到此，敍事中間，教你妻扮作鮑四娘之姊鮑三娘來獻此釵……附耳過來。（耳語介）

（堂）　遵命。

（盧）　正是：暗施刻燕釵頭計，明要乘龍錦腹猜。

（奏樂過場）

（堂）　李參軍到。

（李益上）　李參軍到。

【霜天曉角】春明翠瓦，戶戟門如畫。徘徊青蓋拂烏紗，寶鐙雕床下馬。（見介）

（盧）　客館提春興，

（李）　軍�馬拜下風。

（盧）　江山養豪傑，

（李）　禮數困英雄。

（盧）　好一個禮數困英雄！且請坐談。下官請韋先生為媒，為小女提親，不意參軍原有夫人在家，不肯俯就。此不忘舊也，使人感佩。不知當初何以招贅王門？

166

（李）　太尉爺聽啟：【東甌令】人兒那，花燈姹，淡月梅橫釵玉掛。拾釵相見迴廊

下，一面許招嫁，不為美重也。恩深發得誓盟大，的的去時話。

（盧）　容易成婚，一面許招嫁，不為美重也。

（堂候妻扮鮑三娘持釵盒上）脂口凸來紅一寸，粉腮凹去三分白。扮三娘來九分像，怕端紅靴腳太

長。太尉爺，老婦人叩頭。

（盧）　你是何人？

（鮑）　老婦人姓鮑，聞得公相府上小姐要紫玉釵，有現成的獻上。

（盧）　取來看。

（堂候呈釵）

（盧故意引李同看）

（盧）　消消消好消好精細：雙燕穿花梁上飛，好一個鈿金絲盒兒！

（李背供）這釵似曾相識。他說姓鮑，敢認得鮑四娘，就問霍家消息。（回身問介）婆子姓鮑，

可認得鮑四娘麼？

（鮑）　是俺妹子。公子問他怎的？

（李）　這釵何來？

（鮑） 是婆子的。

（李） 何從得此？

（鮑） 賞元宵拾來的。

（李） 呀，此話好蹺蹊也。【獅子序】來何處，是誰家？猛然間，提起賞元宵歲華。歎墮釵人遠，還記些些。甚來由，向靈心兒撇打？多則是：雲髻懶，月梳斜，鏡台邊，那年留下。婆子，說是賞元宵拾來的，三年前元宵我也曾拾得一紫玉燕釵，與此相同，哪有如此湊巧？

（鮑） 公子好眼力。實不相瞞，此釵原屬霍王府郡主的，是妹子鮑四娘託我代賣的。

（李驚介） 果然是霍府來。（看釵介）覷了他兩行飛燕，一樣銜花。既是王府中物，緣何出賣？

（鮑） 公子試猜一猜。

（李） 【太平歌】別他三載，長是泣年華。眼見得去後，人亡將物化。

（鮑） 那郡主還活着。

（李） 終不然，舊家門户恁消乏，沿門送上金釵價？

（鮑） 卻也不為消乏方售此釵。

168

（李）終不然嫁了別人？那裏有彩鳳去隨鴉，老鸛戲彈牙？

（鮑）公子說來，莫非認得他家？那郡主可憐呢。

（李）你且說來。

（鮑）那郡主可憐，招了個丈夫，出外做官，一去三年不返。有個甚麼韋夏卿，報說他丈夫又被誰家招贅了。那郡主足足哭了一月，說道：彼既不義，我亦無情。又是我妹子四娘為媒，招了個後生相伴，因此把前夫的聘釵賣去，好把他忘個一乾二淨。

（李）啊呀，妻啊！兀的不痛煞我也。（悶倒介）

（堂）參軍爺醒來，參軍爺甦醒！

（鮑）原來是公子的夫人，老婆子該死，該死！

（李）【賞宮花】是真是假？似釵頭玉筍芽。便做道釵無價，做不得玉無瑕。妻呀，你去無妨，誰伴咱？

（李）公子好念舊也。

（鮑）他縱然忘俺，依舊俺憐他。

（李）參軍，婦人水性，大丈夫何愁無妻！今霍女自去，可見參軍與小女乃天緣也。便請

（盧）將此玉釵行聘小女如何？

劇本

（李）太尉爺，容下官細想兩日，再覆尊議。

（盧）堂候，送參軍回館。

（李）【哭相思】早則枉了咱五百年遇釵人也。（與堂候同下）

（盧）（向鮑）吩咐你不許漏泄，事成，賞你丈夫一個中軍官。

（鮑）謝太尉爺。（叩頭下）

（盧）秋風紅葉不成媒，吩咐春庭燕子知。好去將心託明月，管勾明月上花枝。

第九齣　花前遇舊

（劉公濟輕紗巾黃衫，從者數人上）

（劉）　羯鼓催敲一念痕，豔高堪領百花尊。紅羅一尺春風鬢，翠袖三生日暮魂。自家劉公濟，靖邊立功，得調掌殿前軍。聖上近聞外戚盧太尉恃寵胡為，百姓怨聲載道；乃命我微服出行，查探民情。不想巧遇舊妃鮑四娘，告知故人李益與霍王女小玉事，竟又與那盧太尉有關。盧太尉計誣小玉，強招李益為婿，已甚可恨；更查得他裏通番邦，勾結回紇，更屬可鄙！真相已白，證據已足，正要奏請天子治罪。今受四娘之託，助君虞小玉重圓。來此已是崇敬寺。四娘說十郎與崔韋二友相約在此賞花，今日來此必得相遇。待我徑進寺去。左右！

（隨從）　有。

（劉）　隨我進寺。

（隨）　遵命。（劉引眾下）

（崔允明、韋夏卿上）

（崔）　【西地錦】豔葶奇葩翠捧，剪裁費盡春工。

（韋）徑尺平頭，幾重深影，一片紅雲。

（崔）夏卿，酒筵已設，十郎早晚到來，好盛的牡丹也，但願事從人意！

（兵校數人擁李益上）

（李）【高陽台】（打引子）綺門御陌鶯啼午，恰來舊約賓從。望花宮翠霧，連帷彩霞

飛棟。（見介）

（崔韋相見笑介）

（崔）牡丹時節一逢君。

（合）獨坐侯家正愁恨，

（李）獨坐侯家正愁恨，

（韋）吟倚東風怯晚春。

（崔）燕歸巢後即離羣，

（韋）十郎，自別秦川，數年不見，好忘舊也。

（崔）今日請十郎賞花，是話休提。看酒！二兄請。（飲介）【高陽台序】清供，絕色濃

胭，趁靈心袖籠輕剪，剪下斷紅偷送。

（李）春老也，怎得名花傾國，一樽長共？

（崔）君虞，胭紅粉紫，誰不賞玩？只那幽廊絕壁之下，有白牡丹一株，素色清香，無人

（崔）瞅睬，好可憐也！【前腔】心痛，素色鸞嬌，青心鳳尾，別自玲瓏一種。無限恨，斷魂欲語，兀自幽香遙送。

（李）君虞，可記得那鄭家子？他日裏泣紫啼紅。

（崔）聞說他已眷別人了。

（李）三年為你守相思，怎生這般誣蔑他？

（校上）崔先兒，你說甚麼守相思？多管閒事，可認得白梃厲害！

（李）沒說甚麼？吾們在此勸酒哩。（校下）

（劉公濟引隨從暗上）

【折桂令】暗端詳典雅風姿，怪不的有了舊人，湊了新知。漢相如似此情詞，怎尋覓文君瑕疵。早則是，有情人教他悶死，惜花人心事憐慈。聽他吻頸交切切偲偲，惹的俺，斷腸人可也急急孜孜。待我站過一旁，再聽他說些甚麼？

（下）

（崔）【江兒水】接葉心如刺，看花淚欲滋。恨嬌香，他只為多情死；

（李泣介）我何曾忘情小玉姐，只是盧府威勢，禁我歸家。

（韋）你不曾就盧府婚事麼？

（李）幾次來說，我無非宛轉支吾。

（崔）君虞今日乘便回家一見小玉姐如何？

（李）此事不可造次。那太尉又以我邊塞偶題「不上望京樓」句脅我，要誣我背叛朝廷。**誓盟香，那得無終始？傍權門，取次看行止。**

（韋）何況目下兵校虎視，如何去得？

（劉）你且與崔、韋二人往勝業坊，我已着四娘打點。此地嘍囉由我對付，不久定傳好音。

（李驚喜）恩公，一別半載，何幸在此相遇？

（劉引隨從急上）夏先生之言有理，太尉有我擔待。

（韋）小玉姐那裏待君永訣，足下何忍？**早晚望君一視，好為思之，丈夫不宜如此。**

（校）你這黃衫漢是何人，可曉得盧府威風？參軍不日要做府中東床，你引他那裏去，不看我手中白梃麼？

（兵校擁上，劉着左右阻擋）

（崔韋推李急下）

（劉）正要試試。（笑介）

（兵校與劉及隨從開打）

（劉）　啊，哈哈哈哈……【收江南】呀，禁持的李學士沒參差，盧太尉甚娘兒！比似俺將你老東床去了也那廝，和你家小姐對情詞。看劍兒雌雄，看劍兒雌雄，你一個來一個兒死。

（兵校不敵）

（劉）　這花臉兒不好惹，快退下回報太尉！

（劉）　如此不堪一擊，哈哈哈哈……

（劉引眾下）

劇本

第十齣　釵圓宣恩

（浣紗扶霍小玉上）

（霍）【怨東風】夢淺難飛，魂搖欲墜，人扶愈困。浣紗，俺病多應不濟，起來怎的？

（浣）咳，浣紗啊，【山坡羊】冷清清，遭值這般星運；鬧氳氳，攪人的方寸。盧飄飄，耽捱了己身；軟咍咍，沒個他風韻。病的昏，問你個春幾分？睡也睡不穩，過眼花殘，斷頭香盡。傷神，病在心頭一個人；銷魂，人似風中一片雲。（昏介）

（浣）老夫人快來，郡主昏過去了！

（鄭六娘急上）我兒醒來，我兒甦醒！

（霍醒介）浣紗，若秋鴻回來，你夫妻好生看顧奶奶。（強起拜介）待拜你啊！（昏介）

（鄭）十郎不至，怎生區處？

（霍轉醒介）咳，娘，你孩兒好些了。李郎到來哩。

（鄭）哪討這話來也？兒久病之人，心神惑亂，且自將息。

176

（霍）娘，兒聽得門外馬蹄聲響，敢是李郎歸來也。

（鮑四娘上）【玩仙燈】淑女病留連，憔悴煞落花庭院。自家鮑四娘是也。本西關節鎮劉公濟歌姬，寵愛有加。誰知他貪求功名，要傚那伏波將軍，出塞封侯，竟將奴送與王孫，換取駿馬一匹，好無情也。那劉節鎮立功還朝，偶然相遇，告知十郎小玉事。不想他竟肯丈義執言。哎，一介武夫，昔日雖無情，今朝卻有義。他把銀錢交我，好為霍府辦酒席，待十郎歸來。數日不來，不知小玉病體如何。待進去一看。（進門介）原來老夫人、小玉、浣紗皆在此。老夫人萬福，郡主可好了？

（霍）師父，可有李郎消息？

（鮑）正要稟告夫人、郡主：俺前主劉節鎮已還朝回京，答應尋訪李郎，今日將有佳音，着我先來打點酒席，慶祝團圓。

（霍）娘，李郎快回來了，浣紗，替咱梳洗。

（鮑）外面人聲喧鬧，老夫人與浣紗且扶郡主進內，我去看來。

（韋夏卿、崔允明推李益上）（崔敲門介）

（崔）郡主，十郎來了。

（鮑）原來真是十郎，快請進來！

（崔、韋）　煩四娘打點，我等暫且告辭。（崔、韋下）

（鮑）　　　浣紗，且把酒席擺上。

（浣）　　　是。（下復上擺上酒具，下）

（鄭、浣扶霍上）（相見介）

（霍）　　　李郎。

（李）　　　小玉姐。（兩人無言對泣）

（李）　　　浣紗，將酒過來，待下官為夫人把盞。

（霍接盞）　咳，我為女子，薄命如斯；君是丈夫，負心若此！韶顏稚齒，飲恨而終。慈母在堂，不能供養。綺羅絃管，從此永休。痛結黃泉，皆君所致。李郎，李郎，今當永訣矣！（左手握李臂，擲杯於地，長歎數聲倒地悶絕）

（鄭）　　　憑十郎喚醒也。

（李）　　　小玉妻醒來，小玉妻甦醒！【二郎神】年光去，辜負了如花似玉妻。歎一線功名成甚的？生生的無情似剪，慊慊的有命如絲。妻啊，別的來形模都不似你。

（浣、鮑扶霍倒於李懷）

（作扶霍不起介）怎抬得起這一座望夫山石？

（眾）　　　尋思起，你怎般捨得死別生離？

（霍作醒介）【前腔】昏迷，知他何處，醉裏？夢裏？才博的哏郎君一口氣。俺娘啊，怕香魂無着﹔甚東風，把柳絮扶飛？

（李）是我扶着你。

（霍推開李）扶我則甚那？生不面時，死時偏背了你，活現的陰司訴你。

（眾）尋思起，你怎般捨得死別生離？

（霍）唱別《陽關》時節，多少話來，都不提了。

（李）【囀林鶯】陽關去後復難提起，畫屏無限相思。轉孟門太尉參軍事，動勞你剪燭裁詩。

（霍）你正好另就新婚，這詩哪裏在你心上。

（李）那裏有斷雲重繫，都則是風聞不實。

（霍）明明是韋夏卿為媒，崔允明報信，怎説不實？

（眾）等虛脾，只看他啼紅染遍羅衣。

（霍）【前腔】盧家少婦直恁美，教人守到何時？他得了一日是一日，我過了一歲無了一歲。要你兩頭迴避，不如死一頭伶俐。

（李）死則同穴。

（霍）誰信你？

（眾）等虛脾，只看他啼紅染遍羅衣。

（霍）俺的釵，你與新人插戴可好？

（李）啊呀，此話好冤屈人也。你可知那鮑三娘說你已招了個後生哩？

（霍）這釵是託玉工侯景先賣去的，哪有甚麼鮑三娘！這又是你造出來坐下俺一個罪名兒。

（李）啊呀，妻啊！我怎捨得造言污衊你？那日我聽得鮑三娘之言，哭得死去活來。如不信問秋鴻便知。

（鄭）秋鴻哪裏？

（秋鴻上）來了，老夫人有何吩咐？

（鄭）盧府婚事，到底成了不曾？

（秋）不曾。

（鄭）既不就婚，為何不把家歸？

（秋）俺家爺怕觸怒太尉，累及尊府。

（鄭）可有一個鮑三娘？

（秋）他自稱是四娘之姊，把郡主的釵來賣。

（鄭）四娘你可有姊妹？

（鮑）俺孤身一人，哪有甚麼姊妹，想都是那盧太尉做的鬼。

（霍）既如此，李郎，那釵可曾帶來？

（李出釵）這不是麼？

（霍）真個在你袖中。

（李）【啄木鸝】釵兒不住你頭上棲，那釵腳兒在俺心頭刺。誰曾送玉鏡妝台，從哪裏斜照插雙飛？

（霍）李郎，原來你釵不離身，奴家錯怪你了。

（李）浣紗，取鏡奩過來。

（浣取鏡奩重上）浣紗，取鏡奩過來。

（李）待我為小玉姐重新插戴。翠巍巍，許多珍重，記取上頭時。

（李）啊，外面人聲喧鬧，莫非太尉府派人來了？

（眾）這便怎處？！

（內傳）聖旨到！

（劉公濟官服捧詔書引侍衛上）（眾跪接旨）

（劉）　聽旨。皇帝詔曰：朕聞伉儷之義，末世所輕。參軍李益，冠世文才，驚人武略，不婚權豔，甚曉夫綱，可封賢集殿學士。霍小玉憐才誓死，有望夫石不語之心，可封太原郡夫人。

（眾）　謝主隆恩！

（李向劉拜揖）多謝恩公相助。那盧太尉……

（劉）　十郎放心。那盧太尉恃勢凌人，平日作惡多端，今又勾結回紇謀反，已打入天牢，不日治罪。

（眾）　不日治罪。

（韋、崔上）恭喜！恭喜！

【一撮棹】離和合，歎此情須問天。是多才，非薄倖枉埋冤。須記取，花燈後，牡丹前，釵頭燕鞋兒夢酒家錢。堪留戀，情世界，業姻緣。盡人間眷屬，看到兩團圓。

（全劇完）

曲譜

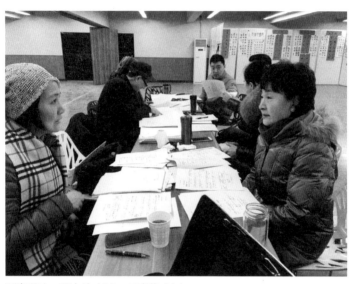

琢磨唱唸：邢金沙（左）、王奉梅（右）

編者按：此次《紫釵記》全本搬演，劇本的整理需要下很大工夫，古兆申在本書文章中對此有所說明，同樣
艱巨的是曲唱的重塑，這方面的任務主要由周雪華承擔，熟悉音律的古兆申也參與其中，詳情見於本書之
內周雪華的一章。全劇的曲子，除了〈折柳陽關〉這一齣外，都是重新整理出來的，於是，文本上原來靜寂
無聲的曲詞，復活為舞台上不同角色唱誦的歌調。我們從中挑選了六首最為令人滿意的曲子，請張麗真以
工尺譜抄寫，收入書內，既令版面更為生色，愛好清唱崑曲的朋友也可用作參考。麗真雅好崑
曲，開班授徒，年來進一步熱心推廣抄寫崑曲曲譜，大家可以借助以下這幾頁略睹她筆下神采。很感謝她
的幫助。

收入的六支曲子為：第一齣〈墮釵燈影〉中生唱的一支【雁過江】和一支旦唱的【雁過江】；第五齣〈吹台題
詩〉中生唱的【三仙橋】；第七齣〈展屏賣釵〉中旦唱的【羅江怨】，以及第十齣〈釵圓宣恩〉中旦唱的【山坡羊】
和生唱的【啄木鸝】。

〔注〕　劇本內容按舞台演出實際需要曾作改動，故與曲譜內容不盡相同。

墮釵燈影

小工調

雁過江則道是淡黃昏素影斜原來是

燕參差簧掛在梅梢月眼看見那人兒

這搭遊還歇把紗燈半倚籠還揭紅妝

掩映前還怯手撫玉梅低說偏憑相逢

是這上元時節

雁過江止不過紅圍擁翠陣遮偏這瘦　小工調

梅梢把俺相攔拽喜面廓轉月陰相借

怕長廊轉燭光相射怪檀郎轉眼偷相

瞥手撚玉梅低說偏憑相逢是這上元

時節

吹臺題詩

三仙橋一笛關山韻高偏惹著月明風裏把一夜征人故鄉心暗叫齊囬首鄉淚閣並城堞兒相偎靠望眼兒直侍喬

六調

想故園楊柳正西風搖落便做洗邊塵

霜天乍曉聲逐塞雲飄衝入遍梁州未

了（屏風呵）比似俺吹徹梅花怎遞送的

倚樓人知道

展屏賣釵

羅江怨〔六調〕

提起玉花釵，羞臨鏡臺，內家好手費雕排。上頭時候送將來，也落在天街。

那拾的人何在今朝釵股開今朝釵股

開何年燕尾囬鎮雙飛閃出這妝奩外

敘圓宣恩

凡調

山坡羊病的昏間你個春幾分睡也睡

也睡不穩病在心頭一個人人似風中

一片雲

啄木鸝〔六調〕釵兒燕不住你頭上棲那釵腳

見在俺心頭刺誰曾送玉鏡妝臺從哪

裡照斜插雙飛翠巍巍許多珍重記取

上頭時

ISBN 978-988-8837-04-5

9 789888 837045

崑劇紫釵記